揉一揉、捏一捏,
我也是甜心糕點大師!

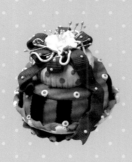

揉一揉、捏一捏、
我也是甜心糕點大師!

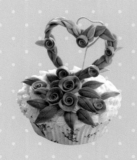

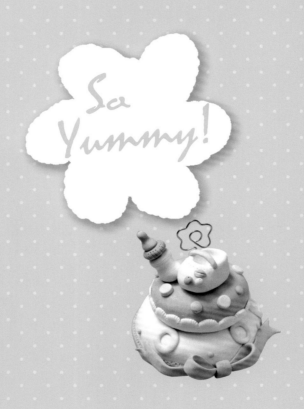

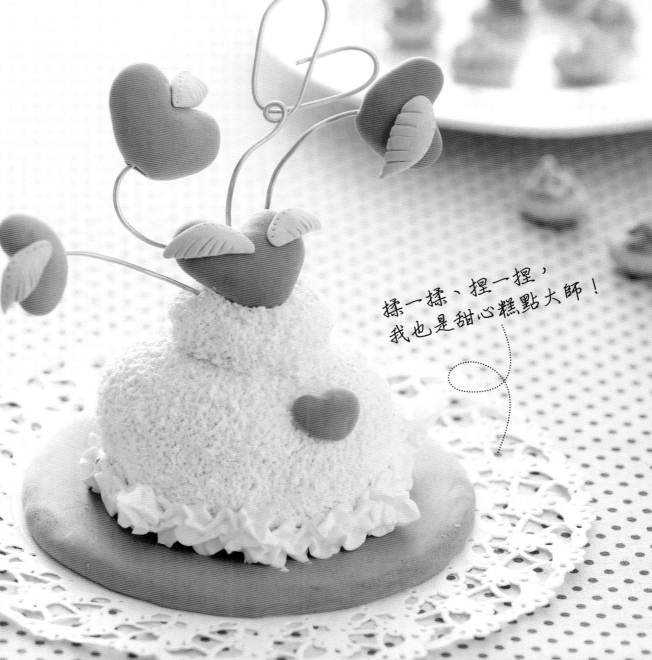

So Yummy!

甜在心
黏土蛋糕

揉一揉、捏一捏，
我也是甜心糕點大師！

幸福豆手創館（胡瑞娟 Regin）◎著

轉換幸福的滋味

每當生日時，爸媽總會買蛋糕幫我們慶生，所以從小特別喜歡過生日。雖然平日也可以吃蛋糕，但是總覺得生日蛋糕的滋味特別不同。

長大後，雖然還是一樣愛生日蛋糕，但是蛋糕卻是越買越小，因為總在等待所有人都下班齊聚一堂後才開始切蛋糕，其實都才剛結束晚餐，吃不了這麼多，當然蛋糕只好越買越小，心中不免覺得有些可惜呢！

直到有一年的生日前夕，突然想用黏土來作個蛋糕，在蛋糕上加了許多自己喜歡的水果、裝飾，看著漂亮的成品，心中感到滿足與快樂，甚至當成禮物送人，朋友也都很喜歡！從那次之後，陸續作了各式各樣的造型蛋糕，數量也越來越多，可以從黏土蛋糕得到這麼多的樂趣，是開始製作之初完全沒有料到的！

任何節日都有各式樣的慶祝蛋糕，如果大家可以依照自己喜好，作出別出心裁又可永久保存的蛋糕，無論是個人收藏或是紀念送禮，我想這都是很好的回憶。於是，我決定將這個想法轉化成特別企劃，依幾個大節日分類製作黏土蛋糕，當成基本的作法範例，希望大家能簡單入門，輕鬆作出華麗又窩心的禮物。當然，我們不是逢年過節才送禮的，當中特別設計了鼓勵系列，當你想要給朋友家人打氣祝福時，也可以動動雙手，為對方製作精心的加油蛋糕，想必收到禮的朋友，都能從中獲得勇氣，甜在心底。

最後，我仍要感謝一直支持我們的家人以及朋友，還有特別協助、一起進行製作的可愛學員們，因為有大家的合作與幫忙，這本書才得以完成，真的謝謝大家喔！

美麗的力量，走向藝術世界，
我們喜愛創造藝術、沉浸文化、享受創意。
這樣的夢想，絢麗且精彩。
看似一紗之隔，再看卻又遙不可及。
所以我們決定帶著美麗的力量，勇敢向前走。
所以我們告訴自己要小心走好每一步。
所以我們更是珍惜每個幸福的相遇……
期待您與我們一起發現黏土的樂趣，共同享受手作快樂，
並種下幸福的種籽。

<div align="right">

幸福豆手創館・創館人 胡瑞娟

Regin

</div>

01

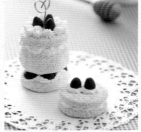

02

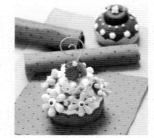

03

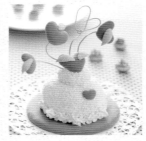

04

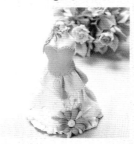

05

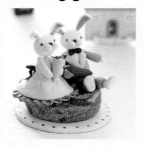

06

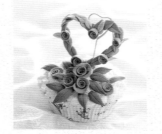

07

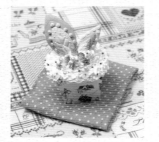

08

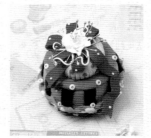

contents

contents

基本技巧

還以為黏土是小時候勞作課隨手捏捏的小玩意嗎？
黏土也可以是精美的藝術品唷！
屬於「大人的」黏土，
可是有很多學問和小技巧在裡面的呢！
跟著瑞娟老師一起學，「基本黏土技法」開課囉！

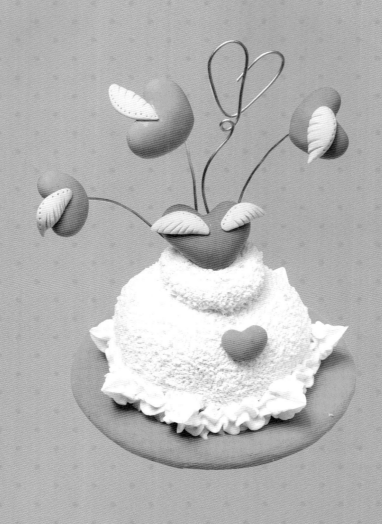

黏土五支工具組

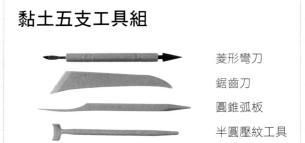

菱形彎刀
鋸齒刀
圓錐弧板
半圓壓紋工具
錐子

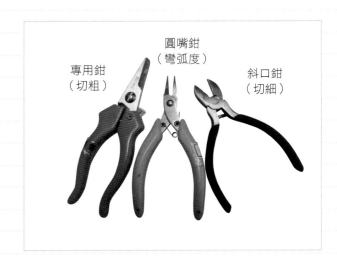

圓嘴鉗
（彎弧度）

專用鉗
（切粗）

斜口鉗
（切細）

黏土工具組　　造花工具組

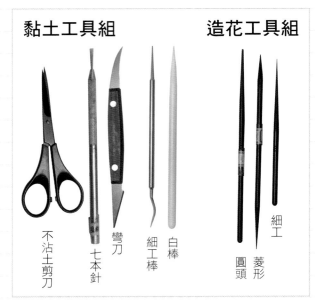

不沾土剪刀
七本針
彎刀
細工棒
白棒

細工
圓頭
菱形

奶油土

樹脂土

配件（一）木圓片·保利龍球·蛋糕紙盒·鋁條
造形鐵盒·音樂鈴·留言夾

日本超輕土

壓髮器

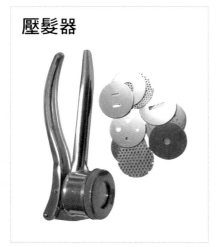

壓模

奶油嘴組

顏料膠類

巧克力醬汁

專用膠

亮棕壓克力顏料

黑白凸凸筆　　五彩膠　　土泥

擀棒

格子棒　條紋棒　圓滾棒

配件（二）　串珠・花蕊

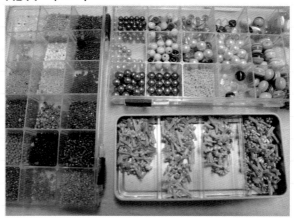

調出基本色

顏色比例只是參考，可以按照自己的喜好去增減比例。

綠色

❶ 綠色基本調色比例——白土：黃土：藍土＝10：3：2（若想要暗一點，可以加入0.5份量的黑色）。依此比例混合黏土。

❷ 來回搓揉直至顏色均勻。

❸ 完成綠色土。

膚色

 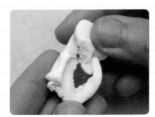 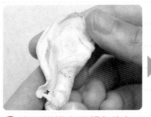

❶ 膚色基本調色比例——白土：黃土：紅土＝10：3：1.5（人偶多為黃皮膚，所以紅色的比例可以少一點）。依此比例混合黏土。

❷ 來回搓揉直至顏色均勻。

❸ 完成膚色土。

紫色

❶ 紫色基本比例——白土：紅土：藍土＝10：3：3（想要調出紅紫色，可加重紅土比例；藍紫色則加重藍土比例）。依此比例混合黏土。

❷ 來回搓揉直至顏色均勻。

❸ 完成紫色土。

棕色

❶ 棕色基本比例——白土：黃土：紅土：藍土：黑土＝10：2：3：1.5：0.5（棕色還有分成有黃棕色、紅棕色等不同色調，色土比例會略有不同，可先拿少量土試看看；若要調出深棕色，白土的比例要減少、甚至不加，以色土混合為主）。依此比例混合黏土。

❷ 來回搓揉直至顏色均勻。

❸ 完成棕色土。

基本幾何形

Regin's Sweet Tips

這裡介紹了圓形、水滴形、長條形、方形的作法,由於作品都是由基本形延伸,所以學習製作基本形是重要的開始。

圓形

❶ 調出想要的顏色。　❷ 置於掌心,以旋轉方式搓揉黏土。　❸ 感覺球在掌心滾動,再換方向旋轉　❹ 如此即可完成漂亮的圓形。

水滴形

❶ 水滴形是由圓形延伸,將圓形置於兩掌側邊。　❷ 手掌呈V形擺放。　❸ 將球來回轉動,揉出水滴的尖頭。　❹ 完成水滴形。

長條

❶ 先調出想要的顏色。　❷ 置於手掌心來回搓揉。　❸ 均勻轉動使其延伸(若長度要更長,可置於桌面搓動)。　❹ 完成長條土。

方形

❶ 調出想要的顏色。　❷ 置於掌心,以旋轉方式搓揉黏土。揉圓後,以食指、大拇指各輕壓於圓的四端,如圖。　❸ 置於平整桌面,利用食指將每面輕壓為平面。　❹ 如此即可完成平整的方形。

包覆基本底板方式

1 調出足夠的顏色土。

2 將調均勻的顏色土，置於文件夾之間。

3 以圓滾棒由中間往上下、左右擀平，使其厚度均勻（請注意不要擀得太薄，如此會不好包型）。

4 於底板表、側面位置，均勻薄塗一層膠。

5 取步驟3黏土，平整置於板上。

6 順著表面，將多餘空氣壓出後，往側邊包覆。

7 以不沾土剪刀修剪多餘的黏土。

8 輕輕壓順修剪過的部分，完成收邊。

9 即完成包覆底板。

包覆基本基底方式

基本包覆土技巧

包覆作品有幾個注意點：1.土要新鮮。2.動作不可以太慢。
3.收邊要仔細。如此一來，作品的完整度就會更好喔！

❶ 將廢土黏於木板表面，修飾成為半圓
弧基本型，靜置待乾。

❷ 調出足夠的顏色土。

❸ 將調均勻的顏色土，置於文件夾之間。

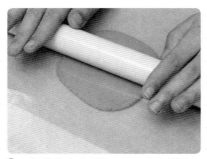

❹ 以圓滾棒由中間往上下、左右擀平，
使其厚度均勻（請注意不要擀得太
薄，如此會不好包型）。

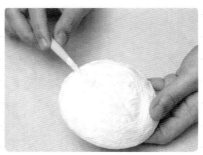

❺ 在半圓弧基本型上，均勻地薄塗一層
膠。

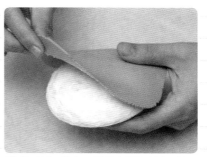

❻ 取步驟4黏土，置於半弧圓基本型上。

❼ 順著表面，將多餘空氣壓出後，往側
邊包覆。

❽ 利用不沾土剪刀修剪多餘的黏土。

❾ 輕輕壓順修剪過的部分，進行收邊。
完成包覆基本基底。

15

包覆音樂鈴方式

❶ 調出足夠的顏色土。

❷ 將調均勻的顏色土,置於文件夾之間。

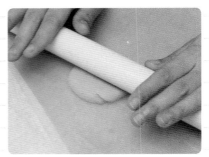

❸ 以圓滾棒由中間往上下、左右擀平,使其厚度均勻(請注意不要擀得太薄,如此會不好包型)。

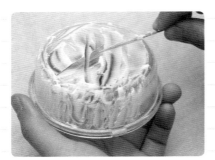

❹ 在音樂鈴表面,均勻薄塗一層膠。

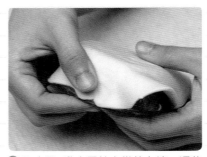

❺ 取步驟3黏土置於音樂鈴上端,順著表面將多餘空氣壓出後,往下包覆。

❻ 以不沾土剪刀,修剪下緣多餘的黏土。

❼ 輕輕壓順修剪過的部分,完成收邊。

❽ 完成包覆音樂鈴。

基本人形

① 依照P.12基本調色技巧，調出膚色。

② 臉部：取一部分黏土，揉成圓形後稍微輕壓。

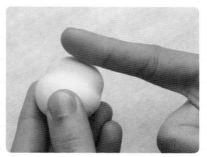

③ 以食指側面於圓表面的1/3處，輕壓出眼窩位置，壓過的邊緣要修　順，此即完成臉基本型。

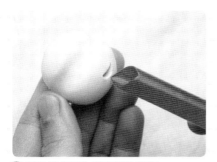

④ 以吸管尖端作出嘴部的微笑。

⑤ 手臂：先搓成長條，再利用兩食指側邊，左右揉轉出手腕弧度。

⑥ 輕壓出手掌形狀，此即完成簡易基本手型。

⑦ 如果想要手指，用不沾土剪刀修剪並收順即可。

⑧ 腿部：先搓成長條，再利用兩食指側邊，左右揉轉出腳踝弧度（同步驟5手腕技巧），腳掌處往前彎。

⑨ 捏出腳後跟底角度，最後修順即完成。

花 ： 五瓣花形

❶ 揉勻白土。

❷ 依照基本形作法，搓成水滴形。

❸ 另外一端也稍微搓尖，使其變成一端尖一端鈍。

❹ 在比較鈍的那一頭，利用不沾土剪刀，剪成五等分（深度約至2/3處）。

❺ 利用黏土工具，將每一瓣擀開。

❻ 靠近花心處壓紋。

❼ 花蕊沾膠，插入中央，作為花芯。

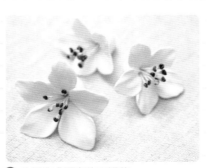

❽ 此即完成漂亮的五瓣花。

葉 : 基本水滴葉

① 依照P.12基本調色技巧，調出綠色土。

② 參考P.13水滴形作法，搓出兩頭尖的水滴形。

③ 稍稍壓扁。

葉 : 基本葉脈葉

④ 利用白棒畫出中間紋路。

⑤ 稍稍調整葉子的樣態，此即完成基本簡單葉形。

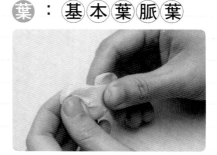

① 依照P.12，調出預使用彩度的綠色土。

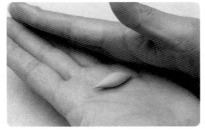

② 依照基本水滴形作法，搓出兩頭尖的水滴形。

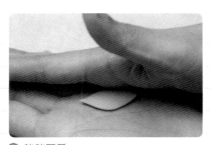

③ 稍稍壓扁。

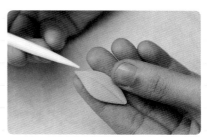

④ 利用白棒畫出中間紋路。

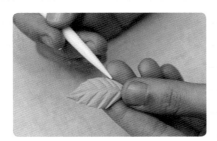

⑤ 以中間線為準，往左右45度角方向，分別往外延伸畫出葉脈。

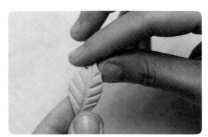

⑥ 稍稍調整葉子的樣態。

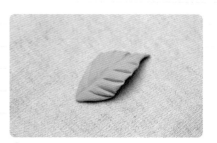

⑦ 此即完成基本葉脈葉形。

蝴蝶結：
擀棒處理法

基本蝴蝶結技巧

蝴蝶結有分為線形、片形、塊形，此處將以兩種片形法進行製作，此方法讓作蝴蝶結更快上手；運用在許多地方，可增加作品的層次與豐富度。

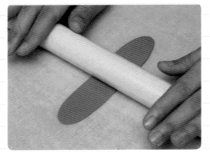

❶ 調出希望的蝴蝶結顏色，此處以桃紅色為例，將其置於文件夾中，擀成長條。

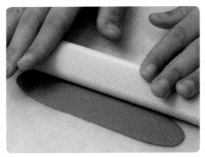

❷ 取出黏土，利用格子桿棒稍稍壓紋裝飾（此步驟為增加蝴蝶結表面格紋，可依個人喜好增減）。

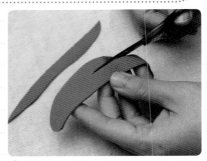

❸ 以不沾土剪刀，修剪出需要的長條大小（邊緣記得收邊）。

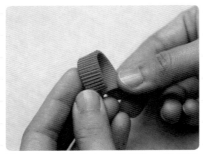

❹ 取出希望的長度，對摺為一邊蝴蝶結，以相同作法製作另一邊。

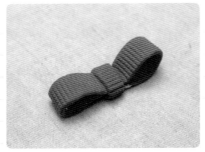

❺ 將步驟4的蝴蝶結重疊，再取寬度略窄的長條，包覆重疊處進行修飾，如圖。

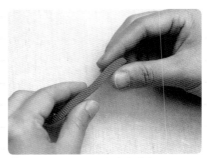

❻ 再修剪一條細長條狀的黏土。

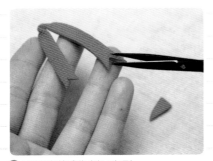

❼ 兩端修剪成為倒 V 字型。

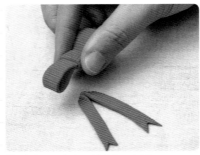

❽ 將步驟5黏合固於步驟7上端。

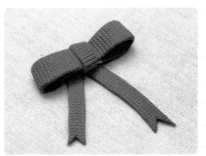

❾ 此即以擀棒法作出蝴蝶結（可以個人尺寸需求，以同法作出不同大小的蝴蝶結）。

蝴蝶結：
壓髮器處理法

❶ 調出想要的蝴蝶結顏色（記得要足夠的量）。

❷ 取想要寬度形狀的圓形片，置於壓髮器中後，取部分土放入壓髮器。

❸ 用力一壓，即擠出長條片黏土。

❹ 取想要的長度，對摺後即為一邊蝴蝶結。

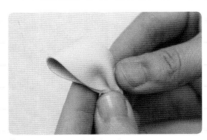

❺ 對摺的一端稍微抓皺。

❻ 呈現蝴蝶結自然縐褶，同樣方式作出另一邊。

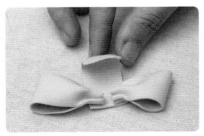

❼ 將步驟6兩邊蝴蝶結重疊，再取一段長條，包覆於重疊處修飾。

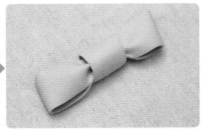

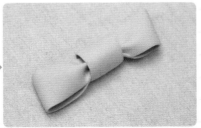

❽ 再取兩段長條，一端分別修剪為倒V形。

❾ 另一段則是稍微抓皺，如圖。

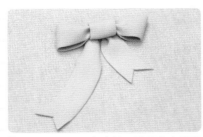

❿ 黏合固定，即完成以壓髮器作出蝴蝶結的技巧。

02

So Yummy!

實作篇

認識了基本工具和材料後，
是不是也練習過基本型的作法了呢？
那麼，
趕快來挑戰甜美誘人的甜點蛋糕囉！

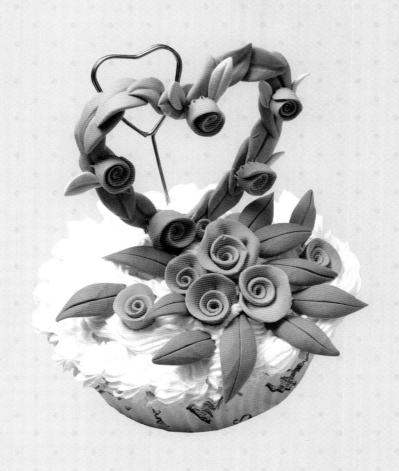

千層草莓慕絲

草莓是你不變的笑臉,千層的慕絲,像千變
萬化的你,每一天,都讓我充滿驚喜。

材料	日本超輕土（紅色・白色・黃色）、白色奶油土、鋁條、黏土專用膠
工具	造花工具組、七本針、牙籤、文件夾、斜口鉗

❶ 紅色土揉成短胖水滴形。

❷ 於步驟1表面，不規則位置挑紋路，完成草莓基本形，作出八顆。

❸ 白土加上黃土稍微調和，揉圓稍壓扁，如圖作出直徑約6cm的底。

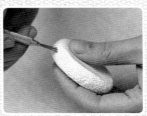

❹ 以七本針將側圈挑出毛毛質感，作出兩個。

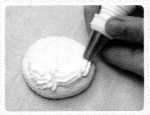

❺ 取其中一個，於表面擠上一圈奶油土。

❻ 置上草莓。

❼ 再作一個直徑同步驟3，厚度高兩倍的圓柱體，側邊挑出毛毛質感。

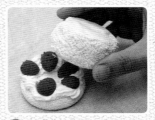

❽ 沾膠黏於步驟6上端。

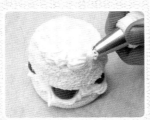

❾ 再重複步驟5，擠上一圈奶油土，再蓋上步驟4的另一片。

❿ 鋁條繞成小愛心狀，作為留言夾，沾膠黏插於步驟9上端。

⓫ 擠一小三角錐奶油土，上端放上草莓裝飾。

⓬ 邊緣再擠一些奶油裝飾，即完成。

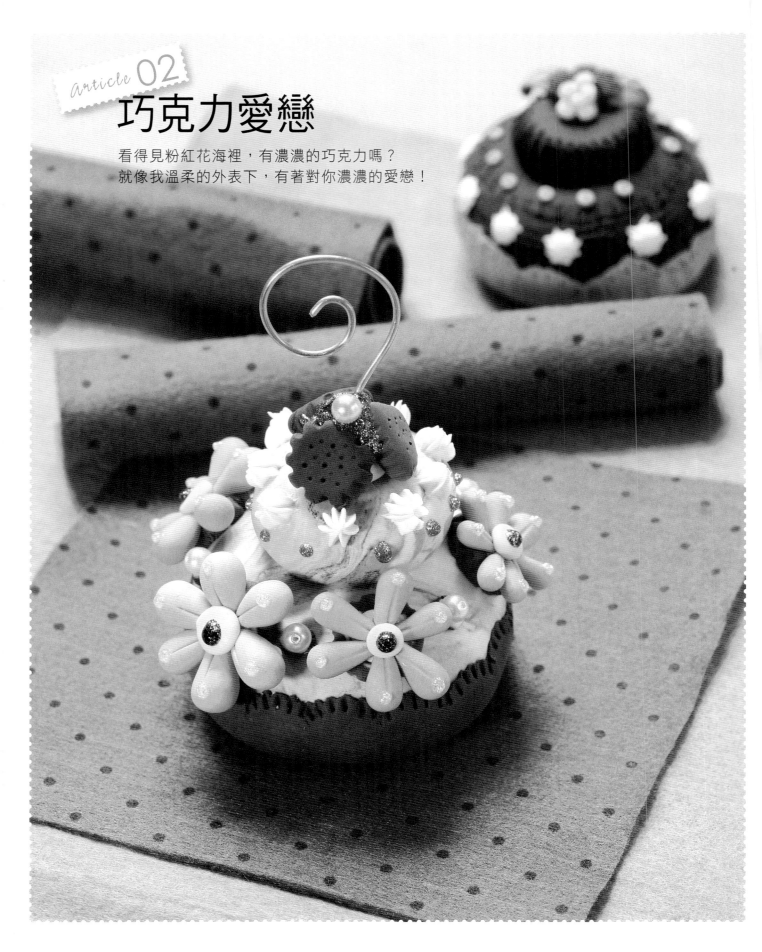

article 02

巧克力愛戀

看得見粉紅花海裡，有濃濃的巧克力嗎？
就像我溫柔的外表下，有著對你濃濃的愛戀！

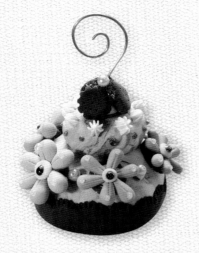

材料	白色樹脂土、日本超輕土（白色・棕色・粉紅色・黃色）、白色奶油土、鋁條、串珠、五彩膠、黏土專用膠
工具	黏土五支工具組、白棒、不沾土剪刀、牙籤、圓滾棒、文件夾、圓嘴鉗

❶ 白色土加上棕色土，稍微調和後，置於文件夾中擀平。

❷ 在已乾的圓底樹脂土塊表面沾膠，以步驟1包覆。

❸ 邊緣的土往下包覆。

❹ 以不沾土剪刀修掉多餘的土。

❺ 修剪過的邊緣進行收邊，完成蛋糕底座。

❻ 再調一略小的白色超輕土加上棕色超輕土，揉圓輕壓後作成上層基底，即完成蛋糕基本形。

❼ 以圓嘴鉗繞出鋁條留言夾，並插黏於頂端。

❽ 擀平棕色土，直徑需大於基底，以黏土五支工具壓紋。

❾ 棕色底如圖往上包覆作為裝飾邊。

❿ 製作直徑1.5cm的黃色扁圓土，將粉紅色水滴繞著圓黏合，即完成一朵簡易水滴花。以相同方法製作數朵。

⓫ 於蛋糕頂端擠上奶油土裝飾。

⓬ 水滴花黏於蛋糕邊緣，並點上五彩膠裝飾，黏上巧克力餅（作法請參考P.75）、串珠後即完成。

飛翔的愛

愛是自由,愛是包容,
愛是和你一起飛翔,
飛向我們編織的美好未來。

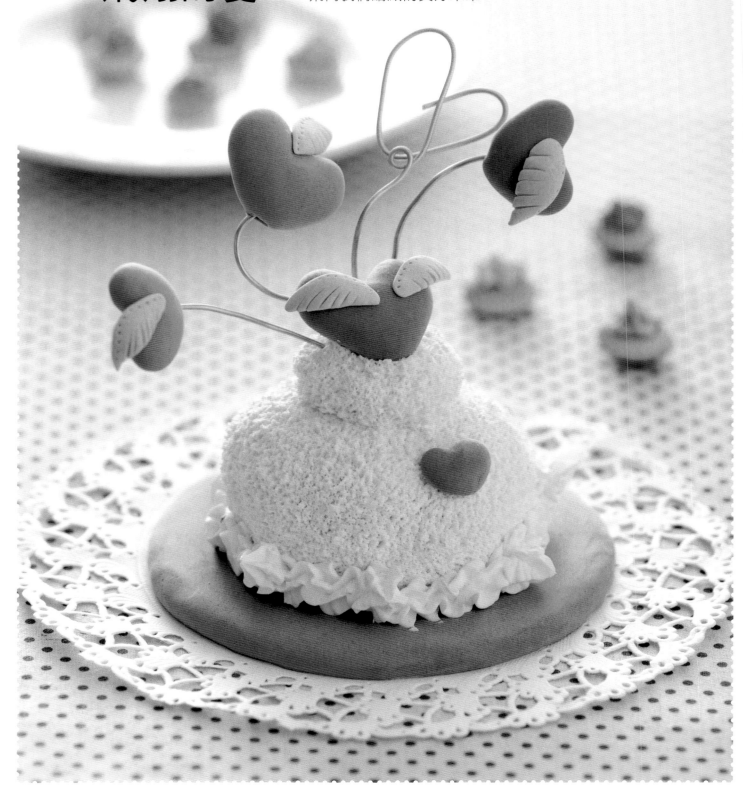

材料	樹脂土、日本超輕土（白色・桃紅色）、奶油土、木板、鋁條、黏土專用膠
工具	圓滾棒、白棒、不沾土剪刀、彎刀、七本針、牙籤、斜口鉗、文件夾

❶ 將白土加入一點紅土調和為桃紅色土。

❷ 置於文件夾之間，稍加擀平。

❸ 木板表面均勻塗上薄薄一層膠。

❹ 桃紅色土包覆於木板表面，多餘部分修掉。

❺ 依照基本形（P.27），作出兩層蛋糕，利用七本針將表面挑出毛毛質感。

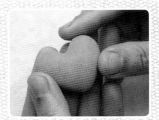

❻ 揉短胖水滴上端壓凹，修整後，變成愛心基本形，共作出四個愛心。

❼ 兩頭尖水滴壓扁，一側稍微壓平順，變成翅膀基本形。

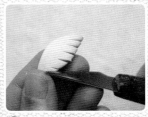

❽ 在較平順那一邊，利用彎刀畫紋，即完成翅膀，沾膠黏於愛心形上。

❾ 剪三段鋁條，前端折小勾後，沾膠分別插入三個愛心底部。

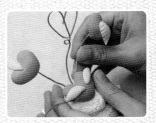

❿ 鋁條繞成愛心留言夾後，分別與愛心黏於步驟5底座上。

⓫ 再作小愛心黏於蛋糕表面裝飾。

⓬ 整個黏於步驟4底版上，邊緣擠上奶油土裝飾，即完成。

新娘蛋糕

一生中最幸福的時刻，
是執子之手，許下永恆的承諾！

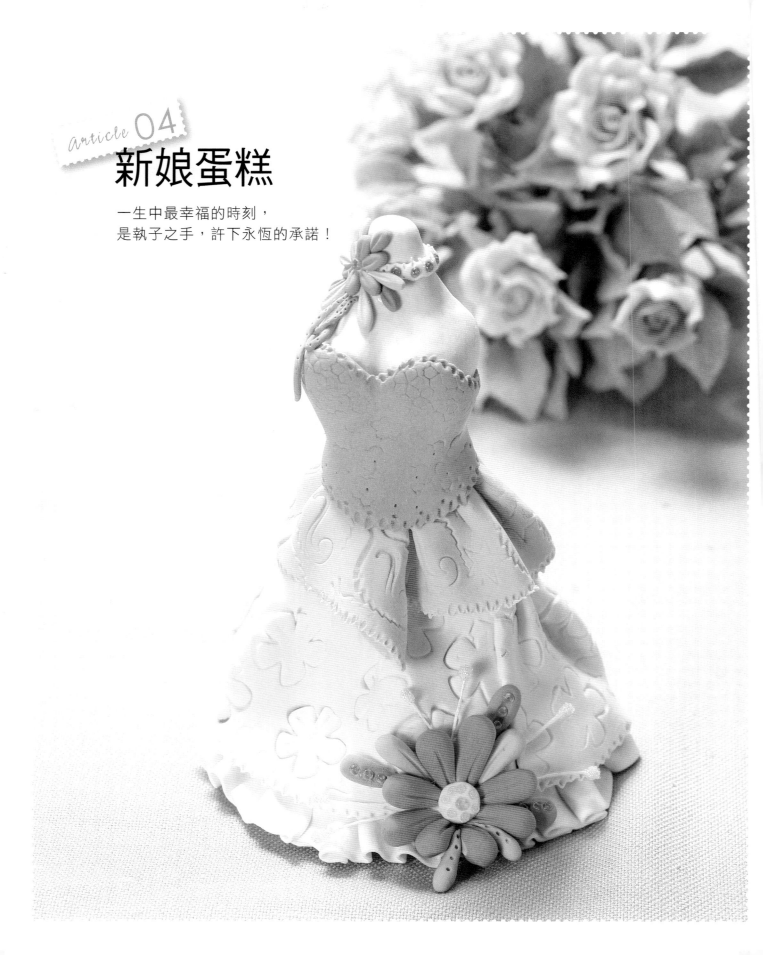

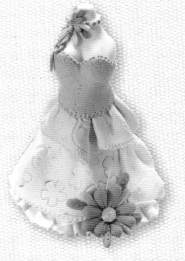

材料	樹脂土(白色)、廢土、日本超輕土(白色・米黃色・淡黃色・粉橘色・粉紅橘色・綠色・粉紅色・粉膚色)、牙籤、黏土專用膠、串珠(白色・橘色・綠色・黃色)
工具	細工棒、白棒、彎刀、不沾土剪刀、花型印模、圓滾棒、文件夾

1 以日本超輕土、廢土、樹脂土,如圖塑出新娘上半身、下半身、基底的基本形。

2 米黃色黏土以壓髮器擀成長條,摺縐褶以專用膠黏於最下層的邊緣。

3 淡黃色土置於文件夾之間,以圓滾棒擀成25×13cm的長方形薄片。

4 以花形印模在淡黃土表面壓紋,裙襬側亦以細工棒壓出細密的裝飾邊。

5 另一側抓出縐褶,以專用膠沿著臀部黏一圈。

6 以相同方法作出15×6cm的粉橘色長條後,以專用膠沿著腰際黏一圈。

7 擀平粉橘紅土,以不沾土剪刀修剪出無肩禮服形狀。

8 以細工棒在邊緣壓紋裝飾。

9 將步驟8的上衣背面沾專用膠,黏於上半身基本形。

10 先以白色輕土揉長條,繞黏脖子一圈,綠色黏土揉成長條形,粉紅色及桃色揉成長短不一的水滴形,組合構成脖子上的花飾品。

11 串珠黏在花芯、項鍊四周作為裝飾。

12 裙襬處也黏上大一點的水滴花卉,並以串珠裝飾花芯、葉片,加上花蕊後即完成。

兔子婚禮　製作：陳玟潔

不管時間如何改變，歲月帶來什麼，又帶走什麼，
我和你都會深刻記住這時刻的感動。

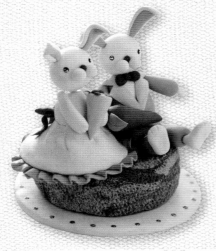

材料　樹脂土（白色·粉紅色·灰色·白灰色·深綠色·淺綠色·黃綠色·鵝黃色·紅色·橘紅色）、廢土、牙籤、木板（直徑12cm）、圓型盒（直徑8cm·高2.5cm）、五彩膠、凸凸筆、黏土專用膠

工具　黏土五支工具組、白棒、不沾土剪刀、七本針、牙籤、圓滾棒、文件夾

❶ 調出粉紅色後，分別與白色揉成兩頭尖的水滴形再壓扁，兩色重疊黏合後就成為兔子耳朵，待乾。

❷ 以白色揉出一個大圓、兩個小圓，作出兔子臉部後，於耳朵位置先行戳洞，兔耳朵沾以專用膠固定。

女生
男生

❸ 利用廢土搓出如圖兩種形狀後，牙籤沾膠插入頂端，就完成男女兔子身體基本形，待乾備用。

❹ 男生身體包覆白土當作白上衣；另擀平灰色土，修剪為外套形狀，以專用膠黏於身體，作為灰西裝外套。

❺ 擀平白灰色土，修剪為領子形狀，沾膠黏於外套領口。

❻ 作出灰色水滴形袖子，袖口戳洞後內部上膠，裝入兔子手固定，以相同作法作出另一隻手。

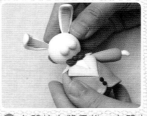

❼ 身體接上雙手後，身體上的牙籤沾膠，插入頭部固定，並於交接處黏上蝴蝶結裝飾。

❽ 參考P.31新娘裙襬作法，作出禮服，後面黏上紅色蝴蝶結裝飾。

❾ 身體上端牙籤頭沾膠，插入頭部固定。

❿ 作水滴形，圓端鑽洞，以彎刀畫出蘿蔔紋，作出不同顏色的尖葉後，以專用膠黏在蘿蔔頭。共作四個大小蘿蔔。再作出淡藍色水滴形，在圓端畫花紋，以白棒擀成花束形狀，作好花與葉後放入，即完成捧花。

⓫ 調出三種深淺不同的綠色，稍微混合後，以專用膠黏合包覆在圓盒表面，再以七本針挑出草地質感。

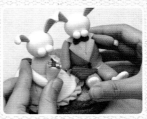

⓬ 黏上男女兔子，步驟10的配件；臉部點上黑色凸凸筆當眼睛，點上五彩膠裝飾即完成。

美式玫瑰經典蛋糕

經典代表持久而不變，一切就像我對你……無法改變。

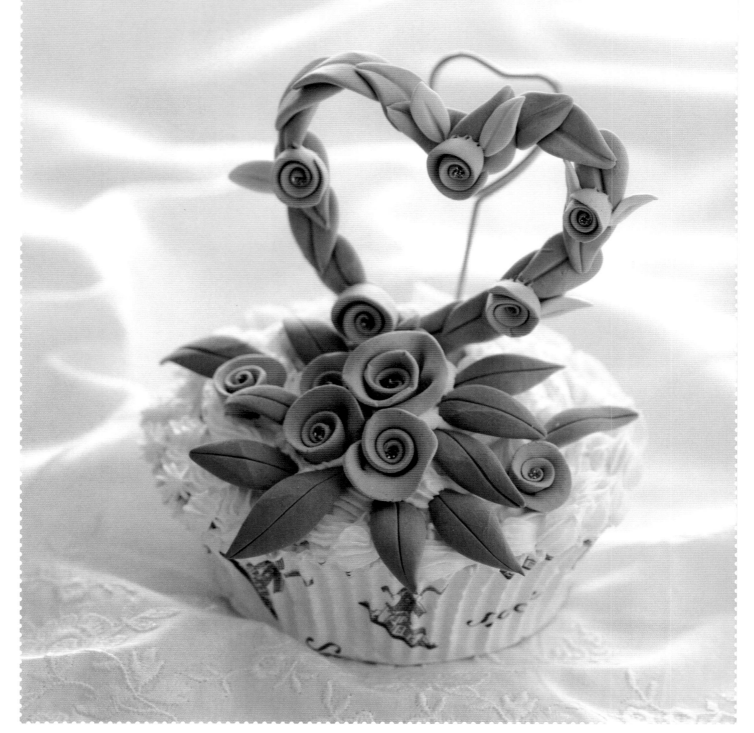

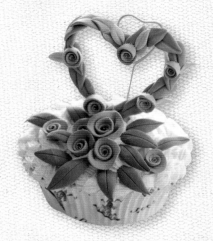

材料　樹脂土(白色)、廢土、日本超輕土(深綠色·淡綠色·黃綠色·粉紅色)、奶油土(白色)、土泥(白色)、蛋糕紙杯、留言夾、黏土專用膠

工具　白棒、不沾土剪刀、彎刀、牙籤、調色刀

❶ 以綠色系超輕土依照葉子基本型,作出數片葉子,如圖黏成愛心形狀,待乾備用。

❷ 粉紅色黏土捧成長條,修掉邊緣。

❸ 沿著邊緣進行收邊。

❹ 由一端開始向內捲,作出花瓣的層次。

❺ 捲到最尾端時,以剪刀修剪弧度並包覆黏合,便完成一朵簡易形玫瑰。

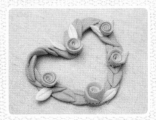

❻ 以相同方法作出不同尺寸數朵。玫瑰底部以專用膠,黏於步驟1愛心葉框上。

❼ 樹脂土、廢土填滿蛋糕紙杯。

❽ 表面抹一層土泥後,再以調色刀輕拍,讓表面呈現凹凸不平的樣子。

❾ 留言夾插於蛋糕中間偏後位置固定。

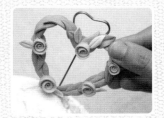

❿ 步驟6黏於中央。

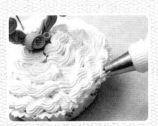

⓫ 表面擠滿奶油土。

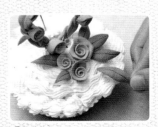

⓬ 裝飾玫瑰、葉子於前端即完成。

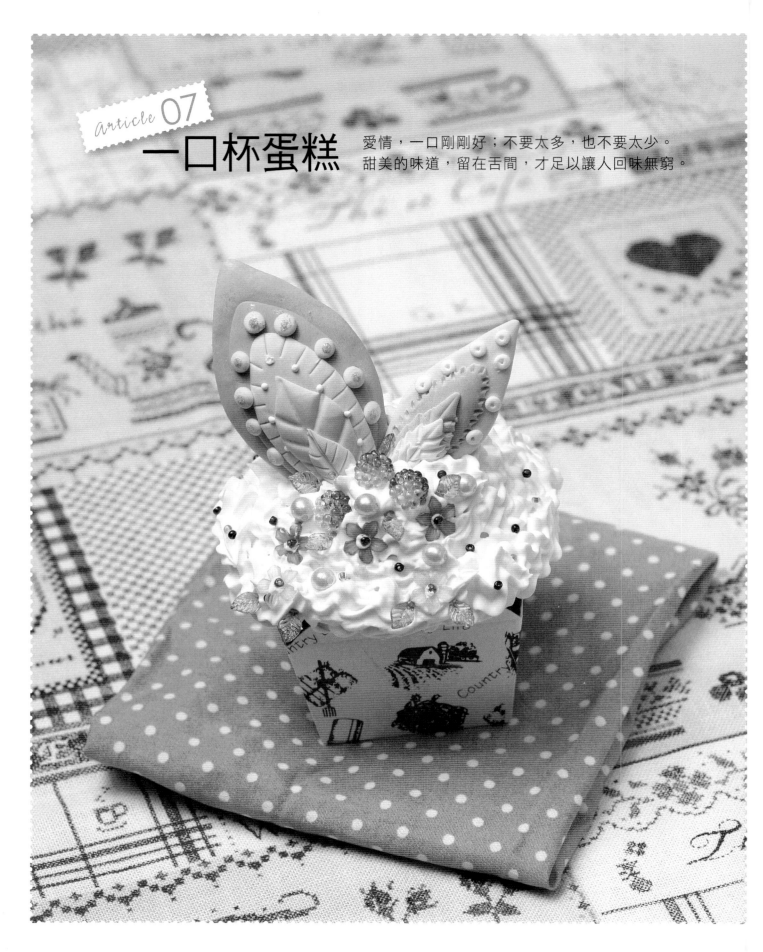

article 07

一口杯蛋糕

愛情，一口剛剛好；不要太多，也不要太少。
甜美的味道，留在舌間，才足以讓人回味無窮。

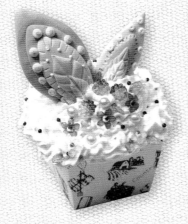

材料　日本超輕土（粉紅色‧粉橘色‧黃色‧淡黃色‧淡綠色‧淡藍色）、奶油土（白色）、小蛋糕紙盒、各式串珠、白色凸凸筆、黏土專用膠

工具　造花工具組、白棒、牙籤、彎刀、圓滾棒、文件夾

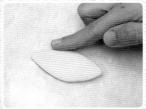

❶ 粉紅色土揉成7×4cm兩頭尖胖的水滴，邊緣稍壓扁修順。

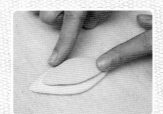

❷ 以相同方法作出6×3cm的粉橘色土，以專用膠黏於粉紅色土上方。

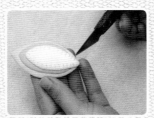

❸ 作出第三層5×2.4cm的淡黃色土並黏上，以彎刀壓紋裝飾。

❹ 完成第四層1.6×3.5cm淡綠色土並壓紋；以黃色小圓土黏於粉橘色土邊緣裝飾。

❺ 以白色凸凸筆裝飾圓點。以相同方式作出另一個較小的葉子，待乾。

❻ 以白色作出同蛋糕紙盒開口大小的蓋子，待乾備用。

❼ 再黏上一層略大於步驟6的土製作蓋子，邊緣修出自然的弧線。

❽ 修飾表面弧度，如圖，即完成上蓋。

❾ 沾膠將兩片葉子黏合固定。

❿ 上蓋表面擠上奶油土。

⓫ 黏上各式串珠。

⓬ 置於盒上，待乾後即完成。

幸福花語蛋糕

亮眼的紅，像精采不可忘的愛情，
緋紅的讓人無法再往前走，緋紅的讓人想將幸福停在這裡。

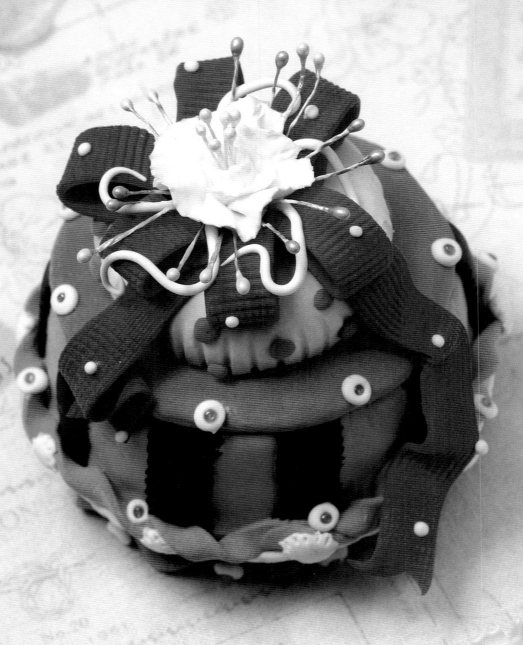

材料　日本超輕土（白色・粉紅色・桃紅色・黑色）、9×3cm的音樂鈴、黏土專用膠、串珠、花蕊

工具　黏土工具組、牙籤、白棒、彎刀、不沾土剪刀、壓髮器、條紋棒、圓滾棒、文件夾

❶ 以粉紅色土包覆音樂鈴，黑色搓成長條，等間距黏於邊緣；另擀一片桃紅色圓扁形，黏於音樂鈴上端。

❷ 挑選寬度1cm的圓形片放入壓髮器，置入粉紅色黏土，壓成長條。

❸ 條狀黏土繞成螺旋狀，黏於音樂鈴邊緣。

❹ 白色揉為直徑6cm，高5cm的圓柱形，側邊壓紋，黏於步驟3頂端；以粉紅色小圓點，裝飾側邊。

❺ 桃紅色黏土擀成長條狀。

❻ 黏土表面以條紋棒壓紋。

❼ 以不沾土剪刀將步驟6修剪成6×1cm的長方條六條，12×1cm的兩條。

❽ 依照P.20基本蝴蝶結作法，製作桃紅色蝴蝶結，黏於步驟4上方。

❾ 白色擀成長條，一邊邊緣利用白棒壓紋。

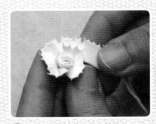

❿ 將長條環繞成為花型。

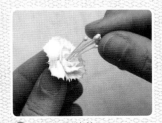

⓫ 中央插入花蕊。

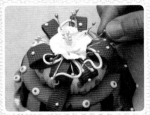

⓬ 步驟11黏於蝴蝶結上端，邊緣插入花蕊作為裝飾。

浪漫玫瑰蛋糕

玫瑰豔麗,像精采的戀情;玫瑰多刺,像愛侶間爭吵;
玫瑰容易凋謝,所以一輩子的婚姻需要每天
加入耐心和包容的養分,才能綿延長久。

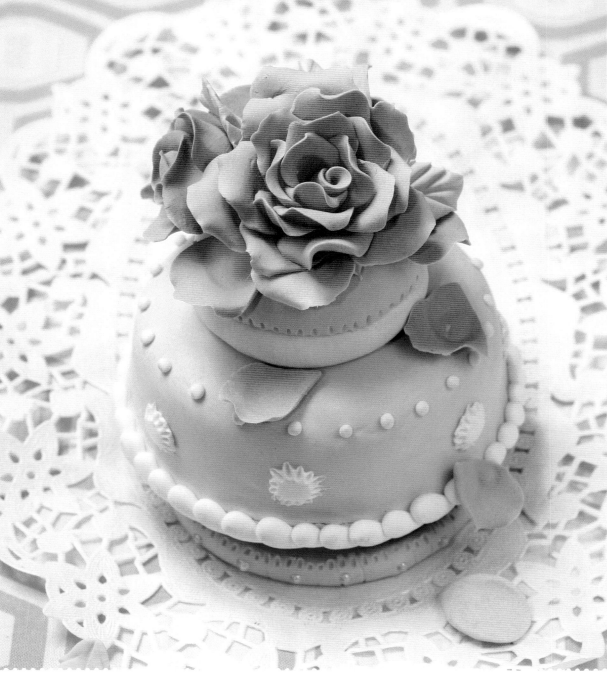

材料　日本超輕土（藍綠色‧粉紅色‧白色‧淡綠色）、9×3cm音樂鈴、黏土專
　　　用膠

工具　黏土工具組、牙籤、造花工具、白棒、不沾土剪刀、圓滾棒、文件夾

❶ 調出淡藍綠色土後，分別
將白色土揉成圓形再稍稍
壓扁，黏合兩塊土，此為
蛋糕上層。

❷ 擀平淡藍綠色土，包覆音
樂鈴後，另將白色土揉成
小圓形、小水滴形裝飾於
側邊，步驟1黏於上端。

❸ 粉紅色土揉成水滴狀，以造花工具擀平，由一側向內捲，如
此就變成玫瑰花心。

❹ 粉紅色土揉成水滴狀稍壓
平，置於手掌心，以食指
約至1/2處壓凹。

❺ 上端兩側向外翻，形成花
瓣；以相同方式作出大小
不同的花瓣。

❻ 將第一片花瓣黏於花心開口處，第二片花瓣重疊於第一片
的1/2處。越向外面包覆，花瓣越大。以相同方式延伸第二
圈的花瓣。

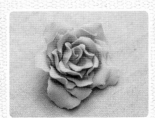

❼ 越向外延伸花瓣越往外
翻，另外同法分別製作
小型、中型的玫瑰花。

❽ 將水滴形葉子，壓出葉
脈，製作數片。

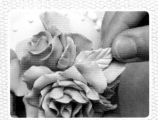

❾ 花、葉子以專用膠黏合於
步驟2音樂鈴頂端。

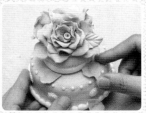

❿ 最後黏上幾片花瓣於側邊
作為裝飾。

41

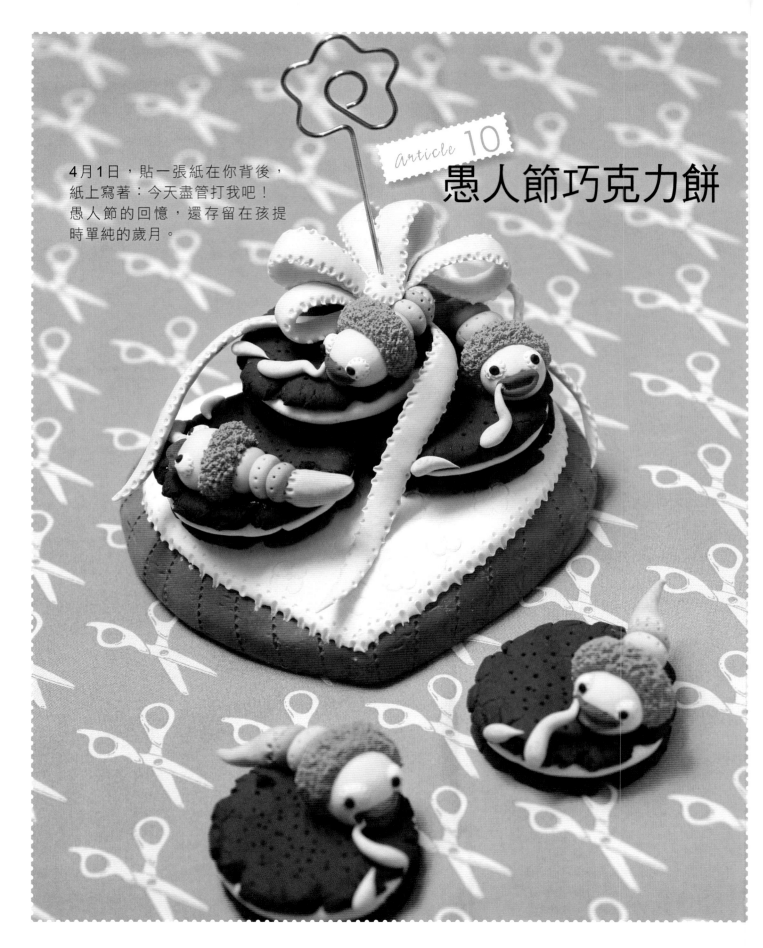

article 10

愚人節巧克力餅

4月1日，貼一張紙在你背後，
紙上寫著：今天盡管打我吧！
愚人節的回憶，還存留在孩提
時單純的歲月。

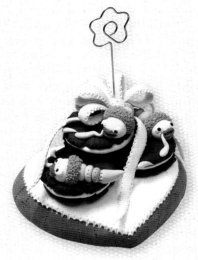

材料　樹脂土（白色）、日本超輕土（白色‧黑色‧黃色‧紅色‧淡綠色‧淡藍色‧粉紅色‧淡紫色‧棕色‧紅棕色）、12×12cm的愛心形狀木板、留言夾、黏土專用膠

工具　黏土五支工具組、白棒、不沾土剪刀、七本針、牙籤、圓滾棒、文件夾

❶ 黑色土揉成直徑5cm的圓後壓扁（保持自然裂紋）。

❷ 表面戳洞，邊緣壓出餅乾紋路，共作六片。

❸ 兩片之間沾專用膠夾入同尺寸的圓扁型白色超輕土，完成一組夾心餅乾。

❹ 以超輕土揉出如圖顏色和形狀的小物件。

❺ 以專用膠黏合固定。

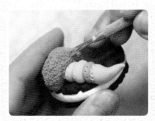

❻ 步驟5底部以專用膠黏於餅乾上端，再以紅棕色土作出頭髮，並以七本針挑出毛毛質感。

❼ 以淡藍色土製作水滴形，並黏在嘴邊。

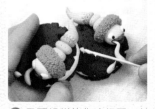

❽ 另兩組餅乾作法相同，並以專用膠黏合；依照基本步驟作出蛋糕基底，並黏上餅乾。

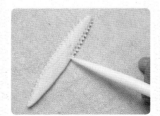

❾ 粉紅色土揉成兩頭尖長的水滴並擀平，邊緣以白棒壓紋修飾。

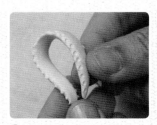

❿ 步驟9對摺作出蝴蝶結。

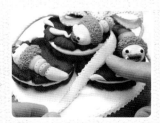

⓫ 逐一黏上蝴蝶結，並調整動態。

⓬ 留言夾沾膠，插入固定即完成。

母親花盒

媽媽像紅色，像溫暖我的大太陽；
媽媽像綠色，像包容我的大草原；
媽媽像黃色，像夜裡照亮我的月亮。

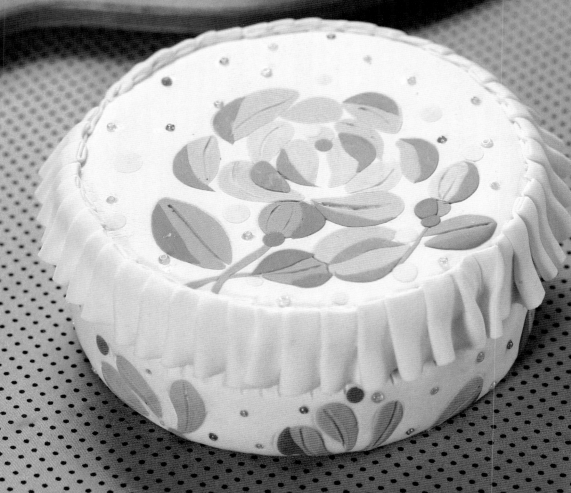

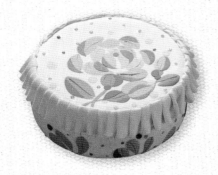

材料　日本超輕土（白色・桃紅色・深粉紅色・淺粉紅色・綠色・紅色・深綠色）、直徑12cm・高5cm的木圓盒、日本串珠、黏土專用膠

工具　黏土五支工具組、造花工具組、白棒、不沾土剪刀、牙籤、圓滾棒、文件夾、壓髮器

① 白色土置於文件夾間擀平。

② 調出深淺不同的粉紅土，揉成大小、長短不同的水滴形，黏貼於白土面，作出花剪影。綠色土揉成水滴形，再剪開作出葉、莖剪影，黏於白土上。

③ 整片置於文件夾之間。

④ 利用圓滾棒稍微輕擀表面，讓色土溶入白土內。再疊上深綠色、桃紅色土，作出花、葉的層次，再揉一些黃色小圓，裝飾於空白處。完成後，同樣置於文件夾中擀平。

⑤ 木圓盒表面薄塗一層專用膠。

⑥ 將步驟4覆蓋於盒表面。

⑦ 以不沾土剪刀修邊。

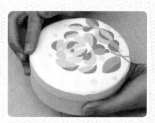

⑧ 將修剪過的邊緣部分，輕壓修順。

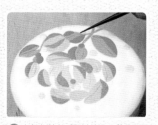

⑨ 以造花工具於花、葉間壓紋；重覆步驟1至9，製作41×2.5cm的貼土花樣，裝飾下盒側邊緣。

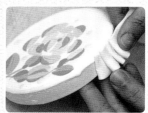

⑩ 白色土放入壓髮器壓出長條片，摺縐褶黏於盒蓋邊緣，盒蓋黏上小珠裝飾後即完成。

手提包蛋糕

媽媽的手提包裡，有她密密麻麻的筆記本；媽媽
的手提包裡，有她精打細算的錢包，媽媽的手提
包裡，有我寫的母親節卡片；媽媽的手提包裡，
有我傳來想念簡訊的手機。

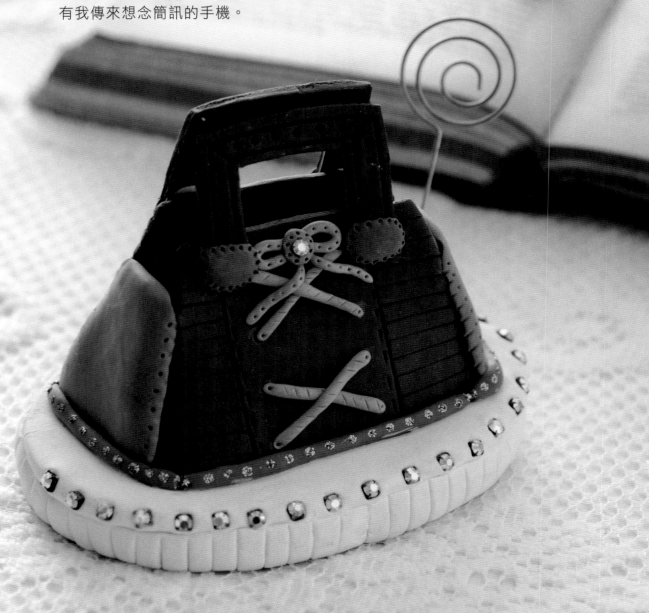

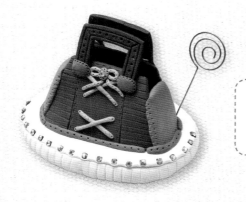

材料　樹脂土（白色）、日本超輕土（深棕色・紅棕色・土黃色・暗橘色）、留言
　　　夾、施華洛世奇鑽（或以其他鑽代替）黏土專用膠、留言夾

工具　造花工具組、白棒、彎刀、不沾土剪刀、牙籤、圓滾棒、文件夾

① 調出深棕色土並擀平，以彎刀切割出提把形狀（提把長約5×5cm）。

② 提把壓紋裝飾，待乾。

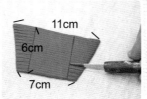

③ 擀平紅棕色土，切割出包包前後片，以彎刀於表面壓紋（包包下底11cm，高6cm）。

④ 土黃色搓成細條狀，交叉擺放，裝飾於前後片。

⑤ 對摺長條土作出蝴蝶結黏合，中間貼上水鑽裝飾。

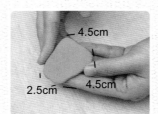

⑥ 擀平暗橘色，切割成梯形後修順邊緣，此為包包的側幅。（側幅上底2.5cm，下底4.5cm，高4.5cm）

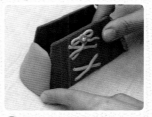

⑦ 前後片與側幅以專用膠黏合。

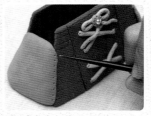

⑧ 側幅壓紋裝飾待乾。

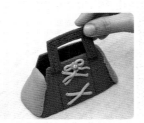

⑨ 黏合提把於包口處。

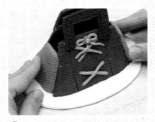

⑩ 白樹脂土揉成13×9cm的橢圓形後擀平，包包以專用膠固定於上方。

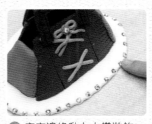

⑪ 底座邊緣黏上水鑽裝飾。

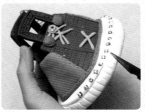

⑫ 再製作如同步驟10大小，厚度1.5cm的橢圓塊，黏於最底部，邊緣壓紋裝飾即完成。

時尚高跟鞋

紅金色的高跟鞋，是媽媽捨不得買的禮物。
穿上吧！妳是我心目中的時尚女王！

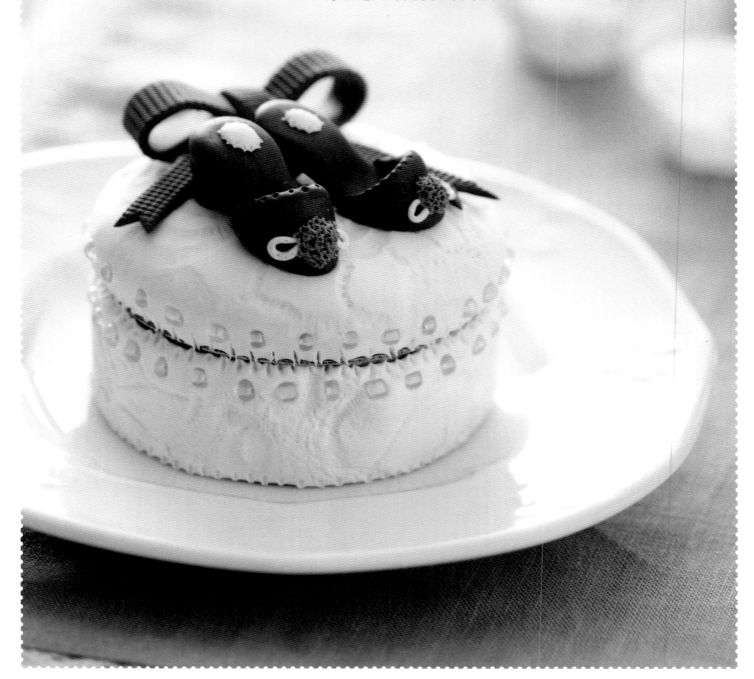

材料	日本超輕土（白色・桃紅色）、紅金土、圓鐵盒（直徑7.5cm・高2.5cm）、串珠、黏土專用膠
工具	黏土五支工具組、白棒、不沾土剪刀、蕾絲布、牙籤、圓滾棒、文件夾

① 先擀平白色土，疊上蕾絲布後，再稍微輕擀，將蕾絲圖案印壓於黏土表面。

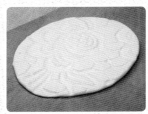

② 表面出現蕾絲紋路。

③ 將圓鐵盒的盒蓋、盒身黏上印花黏土；盒身邊緣黏上串珠裝飾。

④ 紅金土揉成水滴狀，壓平上下端，完成鞋跟。

⑤ 揉出橢圓型並壓扁，如圖調整為鞋底形狀。

⑥ 鞋底彎成S形。

⑦ 黏合鞋跟與鞋底。

⑧ 將兩頭尖的水滴形壓扁，作為鞋面。

⑨ 以專用膠黏於鞋面前端。

⑩ 淺棕色土搓圓球，兩旁裝飾白色緞帶，利用七本針挑出圓球毛毛質感。

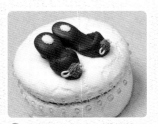

⑪ 完成兩隻鞋後，黏於步驟3圓盒蓋。

⑫ 依P.20基本蝴蝶結作法，作出桃紅色蝴蝶結，黏於高跟鞋後方即完成。

康乃馨蛋糕

一年一度的母親節，獻上一朵朵的康乃馨，
只希望妳——記得其他的364天，我依然愛妳。

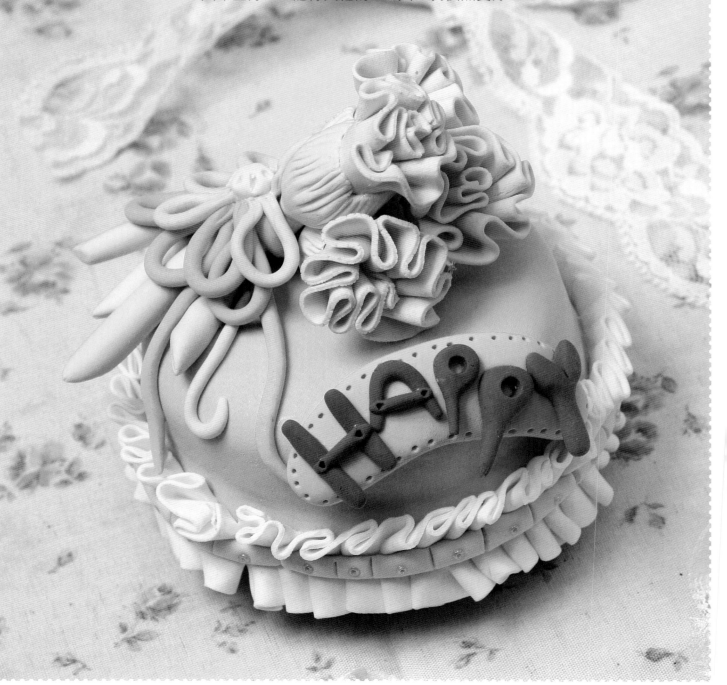

材料　日本超輕土（淡粉紅色・黃綠色・淡綠色・綠色・淡黃色・粉橘色・紅棕色）、直徑9cm・高3cm的音樂鈴、珠珠、黏土專用膠

工具　黏土五支工具組、白棒、不沾土剪刀、牙籤、圓滾棒、文件夾、壓髮器

① 以壓髮器將淡粉紅色壓成長條片。

② 以扇形方式摺縐褶，並繞成環狀，作出適當大小即可，其餘修去。

③ 花朵中間以食指搓出弧度，完成康乃馨基本型。

④ 黃綠色土先揉成長條形，後端揉細，如圖。

⑤ 白棒插入步驟4圓球中心，沿邊緣由中心往外壓紋一整圈，即捏出花萼。

⑥ 花朵以專用膠黏在花萼內，花萼進行壓紋，就完成一朵康乃馨。以相同作法再作兩朵。

⑦ 以綠色土包覆音樂鈴（參考P.16），表面黏上花朵。

⑧ 以壓髮器將淡黃色土壓成長條片，摺成均等的縐褶黏於音樂鈴邊緣。

⑨ 以白棒壓凹縐褶中間。

⑩ 淡綠色土圓條黏於中間溝槽並壓紋後，黏上珠珠裝飾。

⑪ 淡粉紅土揉成細圓條，裝飾為蝴蝶結於花莖。

⑫ 作出「HAPPY」的牌子，以專用膠黏在音樂鈴上。

51

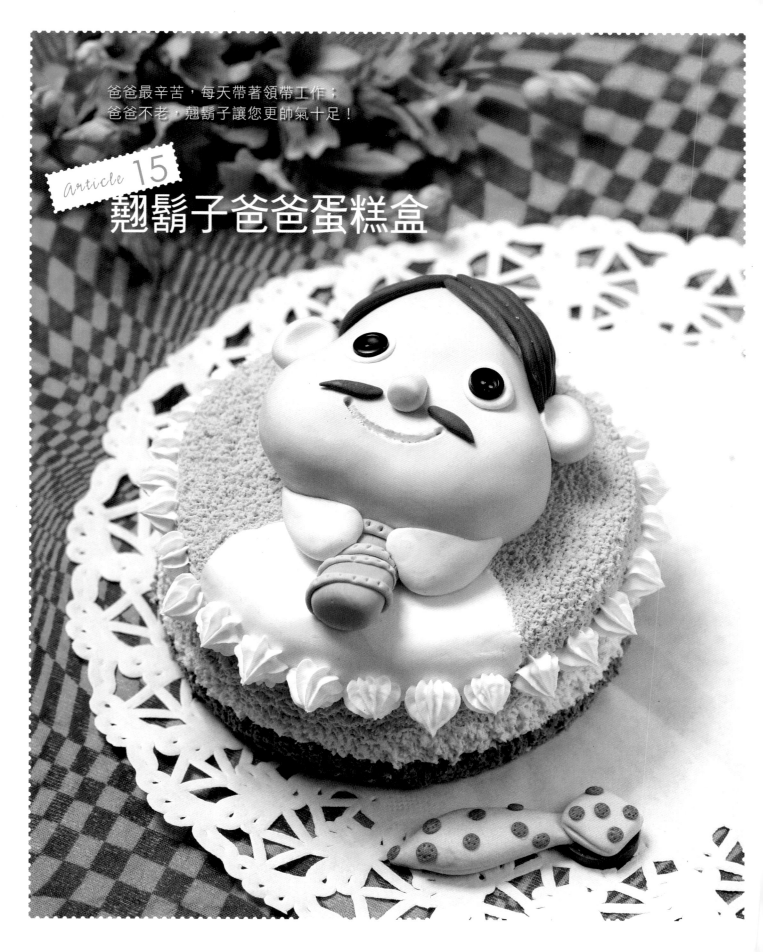

爸爸最辛苦，每天帶著領帶工作；
爸爸不老，翹鬍子讓您更帥氣十足！

翹鬍子爸爸蛋糕盒

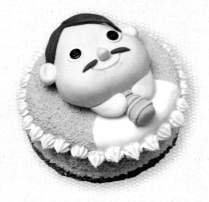

材料　日本超輕土（膚色・棕色・白色・翠綠色・深綠色・黃色・淡藍色）、奶油土、圓鐵盒（直徑15cm・高5cm）、黑鈕釦、10號保麗龍球、黏土專用膠

工具　黏土五支工具組、白棒、不沾土剪刀、七本針、牙籤、圓滾棒、文件夾、刀片

① 將保麗龍削成臉型，表面沾膠；調膚色土擀平，包覆於保麗龍表面。

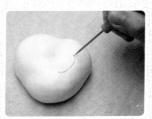

② 利用黏土五支工具中的錐子畫出笑嘴型。

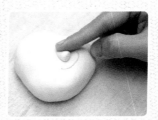

③ 膚色超輕土捏出三角錐形狀，黏於鼻子位置後，輕壓修順邊緣。

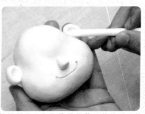

④ 作出胖水滴稍壓扁黏於耳朵位置，並利用白棒圓端，壓出耳內弧度。

⑤ 白色土揉圓壓扁，黏於眼睛位置後，上端黏黑鈕釦當作眼珠。

⑥ 棕色土搓一條條長條狀，黏於頭頂當頭髮、臉上鬍鬚。

⑦ 依照基本水滴形，作出領帶、衣領，並黏於臉下端。

⑧ 調出翠綠色土包覆鐵盒蓋，將步驟7黏上後，其餘的地方利用七本針挑出毛質感，待乾。

⑨ 鐵盒側邊圍一圈，黏上三個色系的黏土（避開盒蓋圍上的範圍），並以七本針挑出毛毛質感。

⑩ 於步驟8邊緣擠上奶油土作為裝飾後即完成。

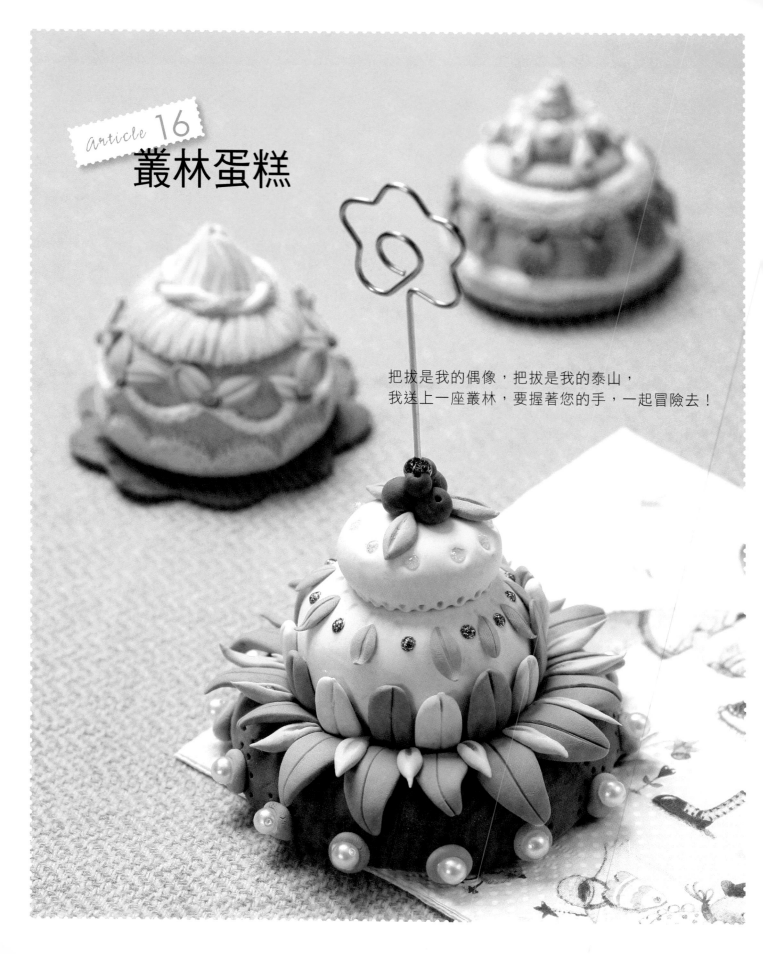

叢林蛋糕

把拔是我的偶像，把拔是我的泰山，
我送上一座叢林，要握著您的手，一起冒險去！

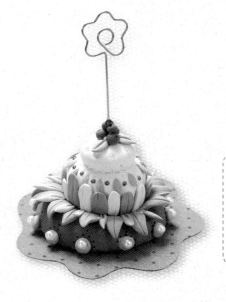

材料	樹脂土、日本超輕土（綠色·棕色·黃棕色·紫色·白色·草綠色·黃色·芥黃色·橘黃色）、木板（直徑6cm）、留言夾、不織布（8×8cm）、串珠、五彩膠、黏土專用膠
工具	黏土五支工具組、白棒、彎刀、不沾土剪刀、牙籤、圓滾棒、文件夾、剪布剪刀

① 調出綠色土，揉兩頭尖水滴形壓扁，以彎刀壓出葉脈。

② 稍稍調整葉子姿態，作出不同大小和顏色，數片備用。

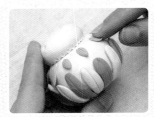

③ 依照P.27步驟2至步驟7作出直徑分別為6·2.5cm的兩層蛋糕，黏上各色長短葉片。

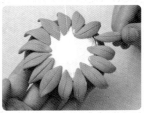

④ 再作一直徑8cm的基底層蛋糕，邊緣包上棕色土後，將葉子沿著上端圓周黏合。

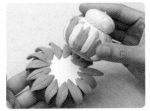

⑤ 步驟3底面以專用膠黏於步驟4上方。

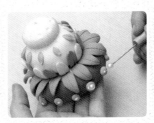

⑥ 黃棕色搓成小圓，黏於步驟4蛋糕底側四周，上方裝飾串珠。

⑦ 調出紫色土後揉成小圓，頂端戳一個小孔。

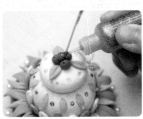

⑧ 頂端插入留言夾；黏上紫色小球、葉子，以五彩膠完成裝飾。將不織布剪成波浪形狀，黏於蛋糕底座即完成。

乖乖寶寶蛋糕

兒呀兒～你是馬麻的心肝寶貝，
希望你擁有幸福的日子，期盼你每一天都快樂。

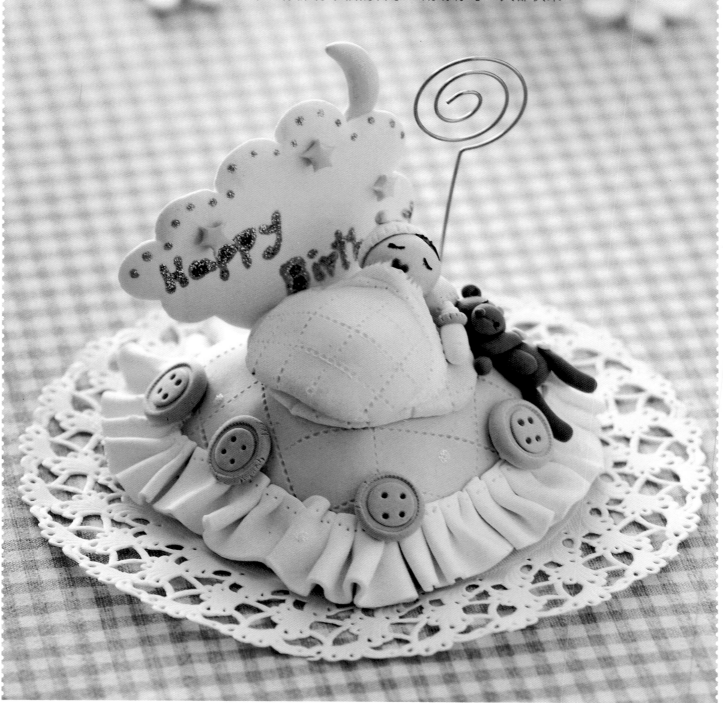

材料　樹脂土（白色）、日本超輕土（鵝黃色・白色・淡藍色・粉棗紅色・膚色・黑色・棗紅色・棕色）、牙籤、五彩膠、愛心木板（12×12cm）、留言夾、黏土專用膠、凸凸筆

工具　黏土五支工具組、白棒、不沾土剪刀、牙籤、尺、壓髮器、小蓋子（直徑2cm）

❶ 以樹脂土完成蛋糕基底後，調出淡藍色土沾膠黏包覆於表面，以尺壓出紋路。

❷ 壓扁鵝黃色土，修剪出圓角後，以尺壓紋路作為小床，再搓出短胖長條，中間稍稍壓扁當作枕頭，黏於步驟1上方。

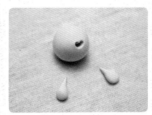

❸ 以超輕土調出膚色，依基本人形作出臉、手。

❹ 以專用膠將頭、手黏於小床上。

❺ 調出鵝黃色土，壓平後黏於步驟4上端，以尺壓出紋路，作為被子。

❻ 利用壓髮器將白色土壓出寬薄長條，摺縐褶作成蕾絲。

❼ 步驟6蕾絲黏於步驟5下端邊緣，再以錐子壓紋。

❽ 揉白色土為長條，黏於被子邊緣裝飾，並以圓形、長條形製作嬰兒帽子與奶瓶，再以黏土工具壓紋。

❾ 擀平白色土，以白棒畫出雲朵波型，並修順邊緣後，中間以五彩膠寫出「Happy Birthday」。

❿ 粉棗紅土揉成圓形並壓扁後，以小蓋子壓出圓形壓紋，中間戳四個洞成為鈕釦，黏於蕾絲上端裝飾，步驟9也一同黏上。

⓫ 再以超輕土作出圓形、水滴形，製作小熊、小星星等配件。

⓬ 黏上配件，最後沾膠固定留言夾。

單身的時候，喜歡買色彩最鮮豔的寶寶鞋子，小小亮亮的，讓人想像未來的小主人；擁有寶寶時，喜歡買最舒適的鞋子，因為我們要一起舒服的走在的人生道路上。

寶寶嬰兒鞋

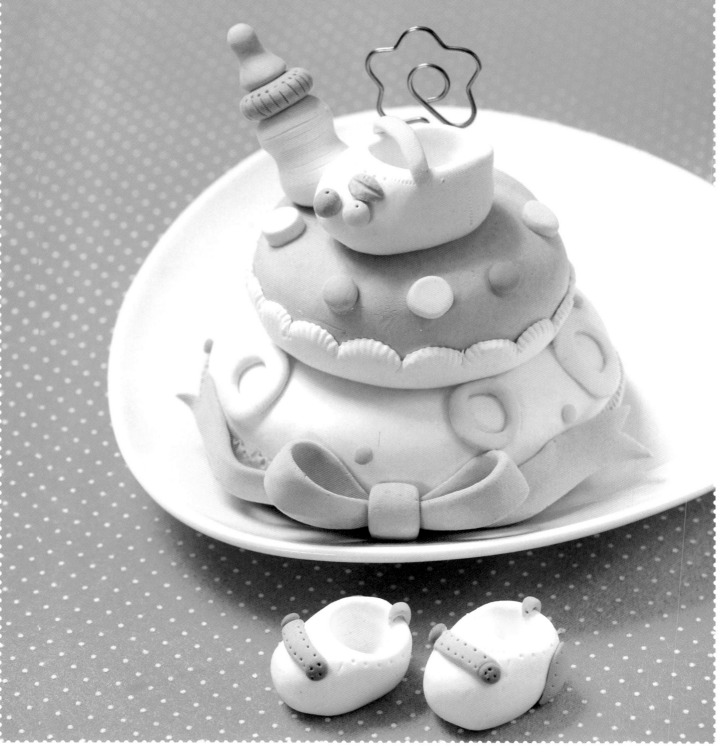

材料 樹脂土（白色）、日本超輕土（白色・粉紅色・淡黃色・深綠色・淺綠色・深藍色・淺藍色）、牙籤、木板（直徑12cm）、留言夾、黏土專用膠

工具 黏土五支工具組、白棒、不沾土剪刀、牙籤、大吸管

① 依照P.15基本步驟完成下半部的木板蛋糕基底，並以白土擀平包覆，邊緣黏上粉紅土長條；上半部的粉紅色圓塊底黏上白色花邊條後（請參考P.27步驟8・9），與下半部黏合。留言夾沾專用膠，插黏於步驟1中央。

② 粉紅色土搓成長條壓扁，對摺作成蝴蝶結，黏在步驟1下緣。

③ 壓扁淡黃色土圓球，中央以大吸管壓出鏤空，作出各種不同顏色的鏤空圓與小圓點。（吸管內的圓塊取出備用）

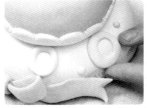

④ 將步驟4黏於蛋糕基底表面。

⑤ 白色土揉成橢圓形。

拇指以45度角從後端壓入。

調整邊緣厚薄與形狀，此為鞋子基本形。

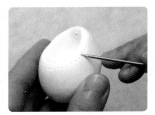

⑥ 以錐子壓紋。

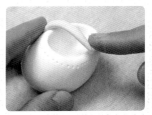

⑦ 粉紅土搓成長條狀稍稍壓扁後，黏於凹槽的1/2處當鞋帶。

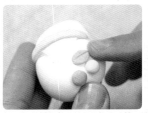

⑧ 鞋面黏上圓球、水滴葉裝飾。

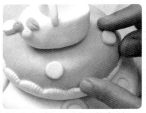

⑨ 鞋子黏於蛋糕上端後，將步驟3吸管內的圓塊黏於蛋糕四周裝飾。

搖籃音樂盒

製作：陳玟潔

寶寶睡，寶寶睡，最安全的地方是馬麻的手臂；
最動人的旋律，是馬麻的聲音。

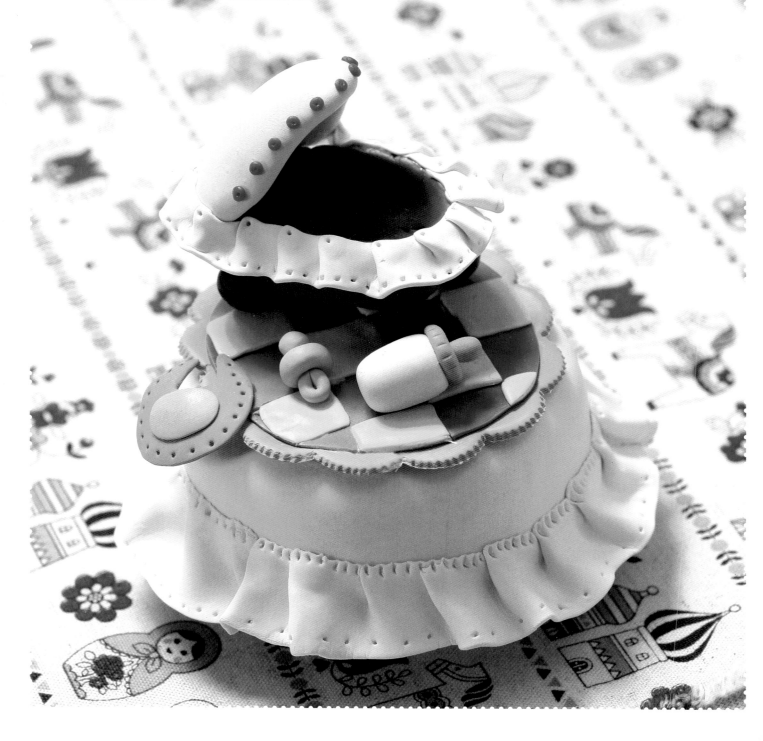

材料　樹脂土（白色・淡黃色・銘黃色・綠色・橘色・棕色・深棕色・淡藍色・
　　　粉紅色）、9×3cm的音樂鈴、黏土專用膠

工具　黏土五支工具組、白棒、不沾土剪刀、牙籤、圓滾棒、文件夾

① 調淡黃色包覆音樂鈴，白色土擀成長條後，摺縐褶黏於音樂鈴下緣成蕾絲，並戳洞裝飾。

② 調綠色土並擀成直徑8cm的圓平面。

③ 調橘色擀成直徑10cm的圓平面，重疊黏合後，以黏土五支工具將橘色土邊緣壓紋裝飾。

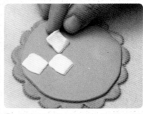

④ 擀平黃色土，切成正方形後，交錯黏合於綠色表面。

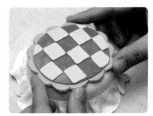

⑤ 橘色圓的底面沾專用膠黏於步驟1表面。

⑥ 棕色土塑成搖籃形狀，利用彎刀於邊緣壓紋。

⑦ 調淡藍色土稍微壓扁後，彎為搖籃蓋，黏於搖籃側邊。

⑧ 白土摺縐褶成蕾絲，裝飾黏於搖籃邊緣。

⑨ 深棕色土揉成圓形稍稍壓扁，壓出輪胎紋路後，黏於搖籃底四邊。

⑩ 白色黏土揉成圓柱，分別以粉紅土捏出小圓蓋、小圓柱，黏於白色圓柱上端作為奶瓶。

⑪ 以基本圓形作法，再製作圍兜兜、奶嘴。

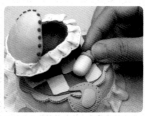

⑫ 所有配件黏合於步驟5表面，即完成。

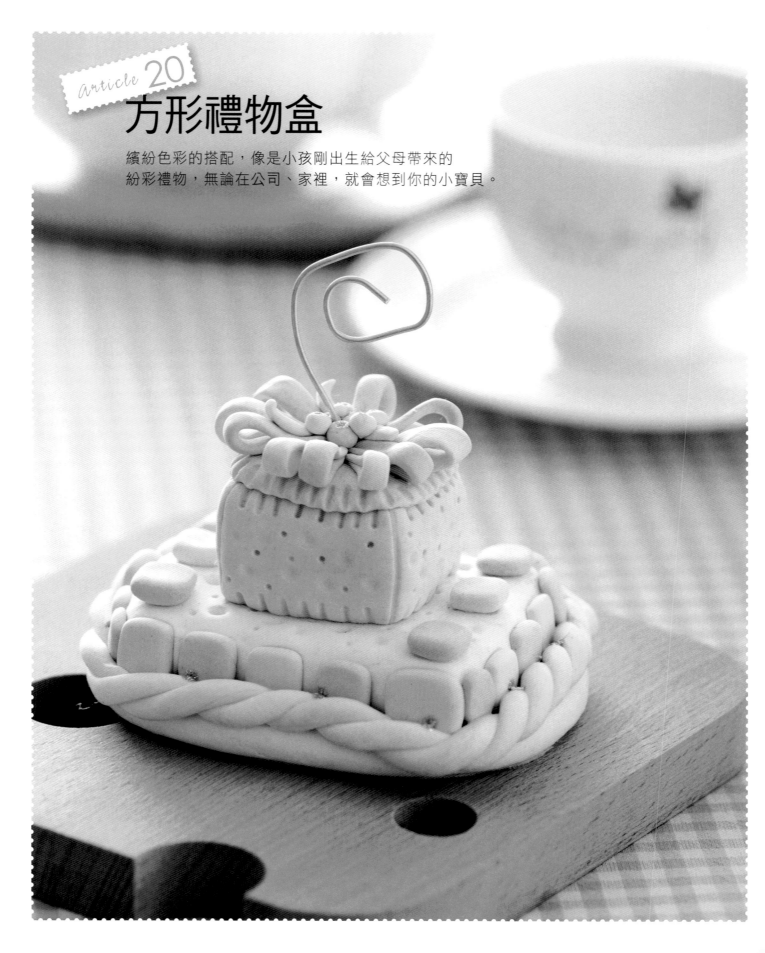

方形禮物盒

繽紛色彩的搭配，像是小孩剛出生給父母帶來的
紛彩禮物，無論在公司、家裡，就會想到你的小寶貝。

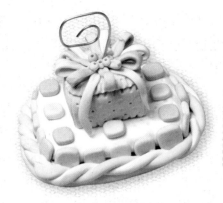

材料　樹脂土、日本超輕土（粉紅色‧淡藍‧淡黃色‧淡綠色‧白色）、鋁條、
黏土專用膠

工具　黏土五支工具組、白棒、不沾土剪刀、牙籤、圓滾棒、文件夾、圓嘴鉗

❶ 調出粉紅色土後，先揉成圓形再捏成1×1cm的小方塊，以相同方式作出淡藍、黃色方塊。（參考P.13方形）

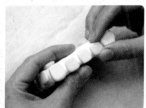

❷ 以白色樹脂土作成12×6×1cm的長方塊，步驟1方塊以專用膠黏於邊緣。

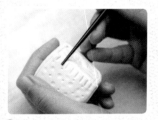

❸ 以白色樹脂土作成另一5x5cm的方塊，擀平粉紅土包覆白色方塊，邊緣處壓紋。

❹ 上端黏上方形平面，壓紋裝飾，完成方形禮物。

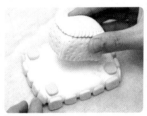

❺ 禮物黏於步驟2的上方。

❻ 以圓嘴鉗轉繞鋁條成為留言夾。

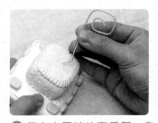

❼ 留言夾尾端沾專用膠，黏於步驟5上端。

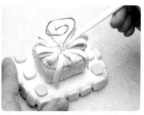

❽ 作出長水滴壓扁後，對摺作出蝴蝶結，沾專用膠黏於禮物上方。

❾ 調出淡黃色、藍色。

❿ 揉成長條。

⓫ 交纏圍繞成螺旋麻花。

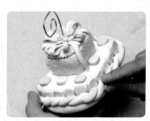

⓬ 將麻花沾專用膠，黏於蛋糕底緣即完成。

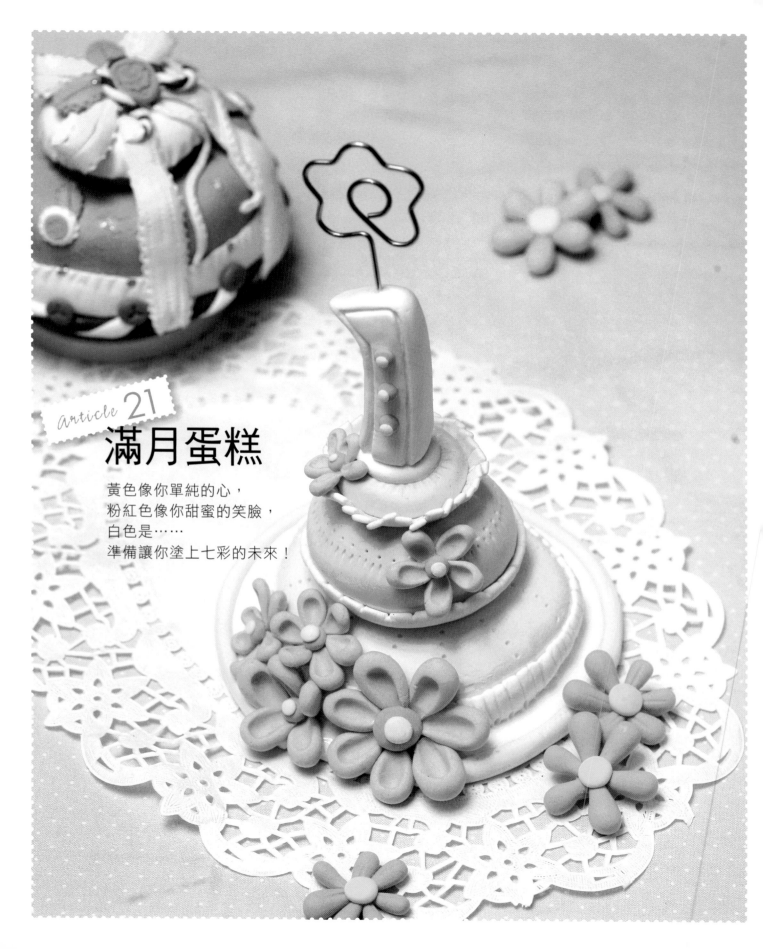

article 21

滿月蛋糕

黃色像你單純的心，
粉紅色像你甜蜜的笑臉，
白色是……
準備讓你塗上七彩的未來！

材料　樹脂土、日本超輕土（白色・淡黃色・粉紅色・粉橘色）、牙籤、木板（直徑12cm）、留言夾、黏土專用膠

工具　黏土五支工具組、不沾土剪刀、牙籤、圓滾棒、文件夾、造花工具

❶ 將白色土加入一點黃色土，調為淡黃色。

❷ 將淡黃色土揉為圓形表面稍稍壓扁。分別製作直徑3.5・5.5・8cm的蛋糕。

❸ 步驟2的3.5cm蛋糕表面以造花工具壓紋裝飾。

❹ 白色土搓長條壓扁後，以不沾土剪刀剪至2/3寬處，形成流蘇，分別製作14・30cm兩條。

❺ 將14cm的直條內緣沾專用膠包覆步驟3的邊緣，此為第三層蛋糕。擀平白色土後，由5.5cm蛋糕底往上包覆1/5的高度。

❻ 依照P.14基本底板方式，擀白土包覆板面，放上步驟2 8cm蛋糕後，黏上步驟5的第二、三層蛋糕，30cm流蘇黏於底座蛋糕邊緣。

❼ 白色土搓成短胖長條後，稍稍壓扁。

❽ 以大拇指、食指拉出數字「1」的形狀。

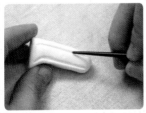

❾ 距邊緣0.5cm處沿輪廓壓紋一圈裝飾。

❿ 白色土加上一點紅色調和為粉紅色後，揉成胖水滴，圓頭工具由圓端往尖端輕施壓作出花瓣，一朵花約為八片花瓣。

⓫ 將花瓣黏於蛋糕表面，另作粉橘色和淡黃色的花芯，黏於花中央組合成花朵。

⓬ 留言夾沾專用膠插入步驟8的數字上端，一同黏在蛋糕頂端。

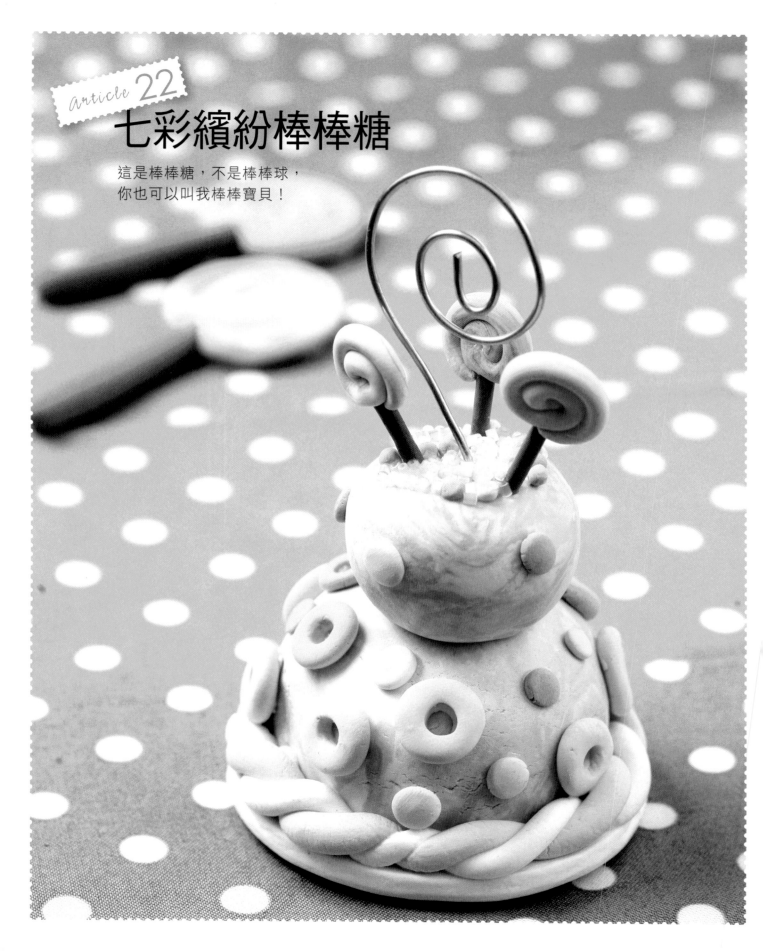

article 22

七彩繽紛棒棒糖

這是棒棒糖，不是棒棒球，
你也可以叫我棒棒寶貝！

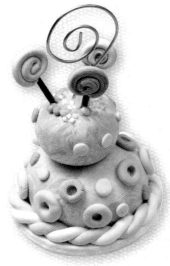

材料	日本超輕土（白色‧藍色‧淡黃色‧草綠色‧淡藍綠色‧粉紅色‧淡紫色‧棕色）、牙籤、木板（直徑8cm）、鋁條、串珠、黏土專用膠
工具	黏土五支工具組、不沾土剪刀、牙籤、圓滾棒、文件夾、圓嘴鉗、大吸管

1 依照基本基底作成直徑分別為7.4cm的兩層蛋糕，調淡黃色土揉成圓形壓扁，以大吸管壓出鏤空，並作出其他顏色的圈圈，裝飾在蛋糕表面。

2 牙籤整枝沾上專用膠。

3 擀平咖啡色土，以彎刀切成長條。

4 以步驟3的棕色土包覆牙籤。

5 搓順表面，完成包覆，即完成棒棒糖把柄。

6 白色加藍色土，稍微揉合以呈現大理石紋路。

7 搓揉成長條。

8 繞成同心圓狀後黏合。

9 步驟5的把柄沾專用膠插入，完成棒棒糖，以同樣方式作出粉紅、黃色。

10 鋁條繞成名片夾，沾專用膠黏於蛋糕頂端，另黏上步驟9棒棒糖。

11 淡藍綠、白色搓成長條，相互交錯繞成麻花狀。

12 麻花沾專用膠黏於蛋糕底緣裝飾，即完成。

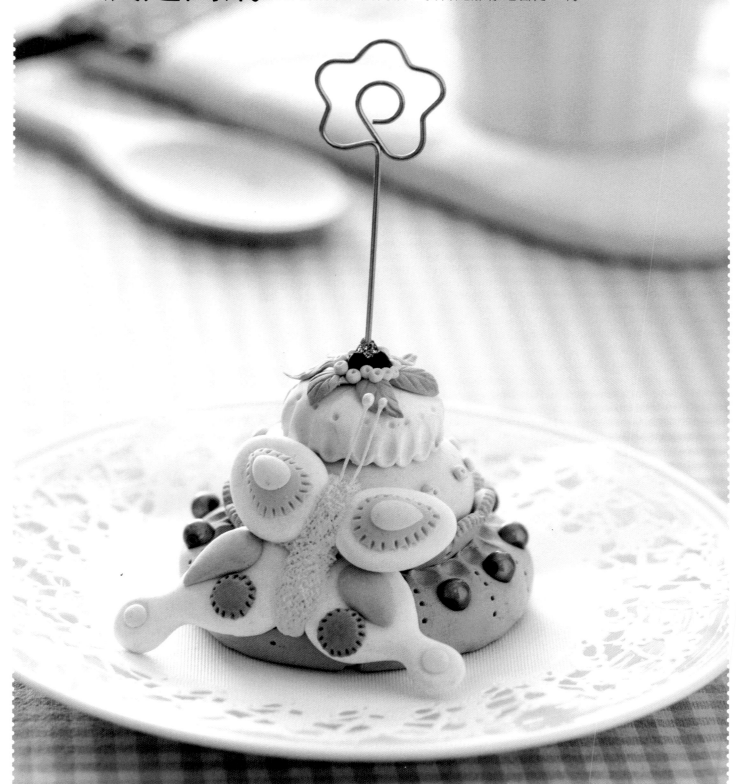

展翅高飛

有夢想就要帶著勇氣去追，不管是否成功，
都能抬頭挺胸的説：我曾是那樣地奮力一博！

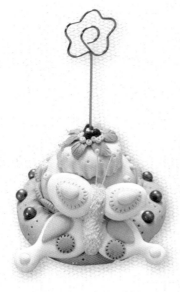

材料	樹脂土（白色）、日本超輕土（白色·粉紅色·淡紫色·淡藍色·淡黃色· 紅色）、 木板（直徑10cm）、花蕊、串珠、留言夾、黏土專用膠
工具	黏土五支工具組、白棒、不沾土剪刀、七本針、牙籤、圓滾棒、文件夾

❶ 依照基本蛋糕型，分別製作直徑6·3cm的兩層白色基底，底部包覆粉紅色土，以白棒壓紋裝飾。

❷ 紅色土揉胖水滴，表面挑紋成小莓果，再製作水滴葉、黃色小圓果實，裝飾於蛋糕頂端。

❸ 白色土揉成胖長水滴後壓扁，捏凹1/3處變成葫蘆形，此為蝴蝶後翅。

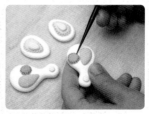

❹ 壓扁胖短水滴當作前翅，前翅、後翅分別貼上圓形、水滴形裝飾並壓紋。

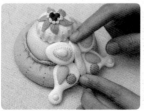

❺ 再作一層直徑10cm的粉紅基底並壓紋後，將步驟2黏於上端；再將蝴蝶翅膀黏上，搓出黃色長條身體黏於翅膀中間。

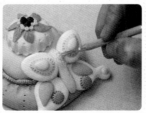

❻ 以七本針於步驟5身體長條挑毛質感，剪兩根花蕊沾專用膠黏於頭頂。

❼ 串珠沾專用膠黏於粉紅基底邊緣。

❽ 名片夾沾專用膠插於頂端固定後即完成。

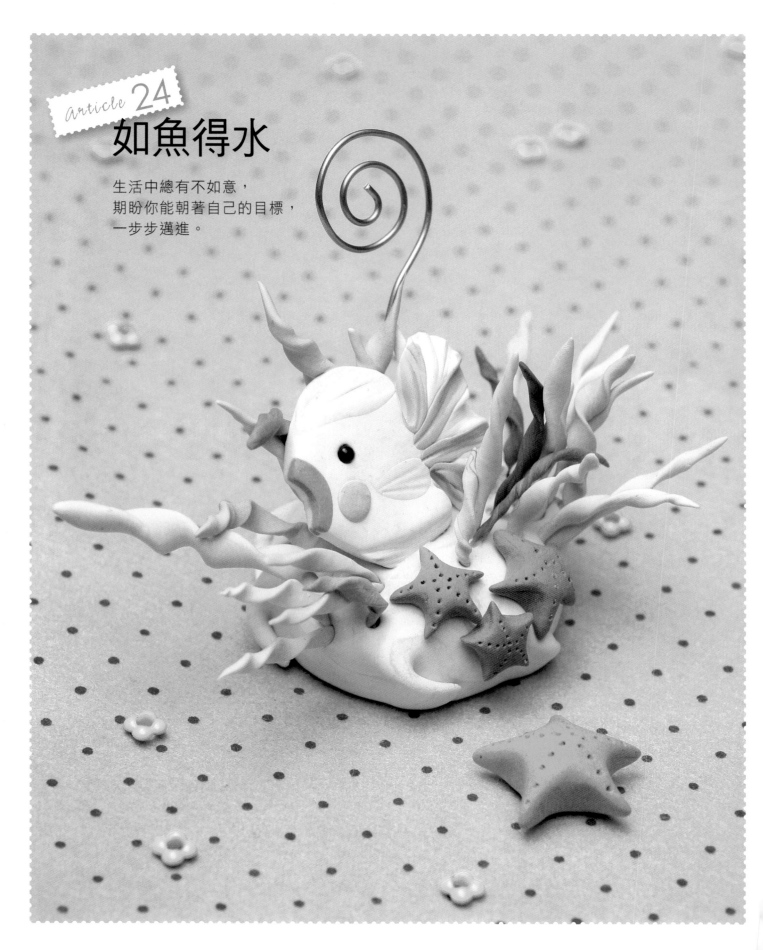

如魚得水

生活中總有不如意，
期盼你能朝著自己的目標，
一步步邁進。

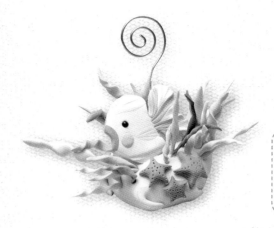

| 材料 | 樹脂土（白色）、日本超輕土（白色·草綠色·綠色·粉紅色·鵝黃色·淡藍色）、鋁條、串珠（黑色）、黏土專用膠 |
| 工具 | 造花工具組、白棒、不沾土剪刀、牙籤、圓滾棒、文件夾、圓嘴鉗、印模 |

❶ 揉樹脂土為圓塊待乾備用；桿平白色超輕土，以印模輕壓出範圍。

❷ 調出色土貼上裝飾（此為魚身上紋路，可依個人喜好製作）。

❸ 置於文件夾之間，以圓滾棒稍稍擀平。

❹ 以印磨切壓出魚的形狀。

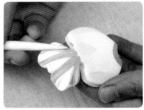

❺ 魚尾以白棒輕壓拉出動態感。

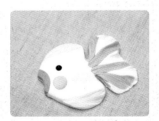

❻ 眼睛位置黏上黑色串珠，整個待乾。

❼ 調出草綠色土揉成水滴狀長條，再將其壓扁，稍稍扭轉作出水草姿態，製作數個不同色待乾備用。

❽ 白色加上藍色稍微揉合桿平，包覆步驟1的圓塊，如圖成為蛋糕基底。

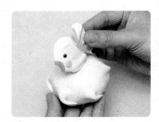

❾ 沾專用膠將魚固定於基底。

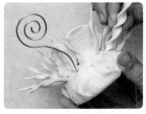

❿ 以圓嘴鉗旋繞鋁條為留言夾，將水草沾膠，插黏於蛋糕基底。

⓫ 以大拇指、食指壓出五角海星，修順邊緣。

⓬ 海星黏於蛋糕前端，壓紋裝飾後即完成。

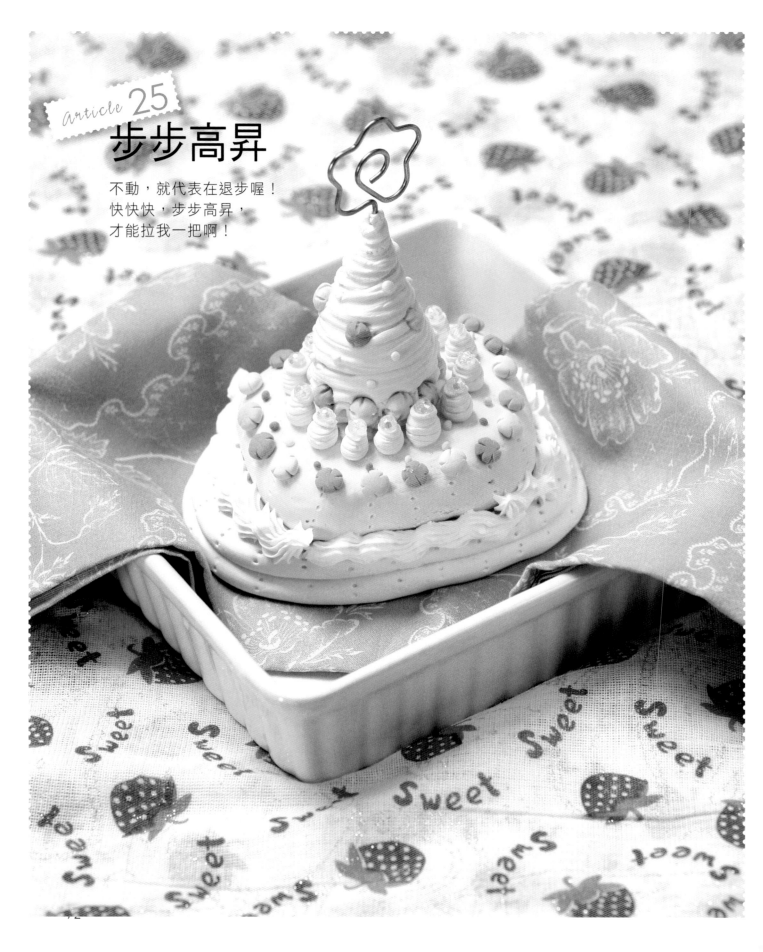

article 25

步步高昇

不動，就代表在退步喔！
快快快，步步高昇，
才能拉我一把啊！

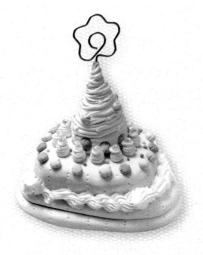

材料　樹脂土（白色）、日本超輕土（黃色‧淡黃色‧粉紅色‧淡粉紅色‧綠色‧藍綠色‧淡藍色）、奶油土、串珠、留言夾、黏土專用膠

工具　黏土工具組、白棒、不沾土剪刀、牙籤、圓滾棒、文件夾

❶ 調出淡黃色超輕土。

❷ 揉成胖長水滴形。

❸ 以白棒於水滴身壓紋。

❹ 順著水平方向，如圖重複畫出紋路。

❺ 利用白棒後端壓出小凹痕。

❻ 調色土揉成小圓，沾專用膠黏於步驟5洞內，畫紋裝飾。

❼ 頂端戳洞，留言夾沾專用膠插入固定。

❽ 作數個小胖水滴，同步驟3方式壓紋。

❾ 作一個8×4×2cm的黃色基底，將步驟7、8黏於上端，並以數種顏色小圓裝飾。

❿ 樹脂土桿成約12x6x0.6cm以及10x5x0.6cm的長方塊，沾專用膠黏合固定。

⓫ 修邊並壓紋。

⓬ 步驟9底部沾專用膠，固定在底座上，並於邊緣擠上奶油土。

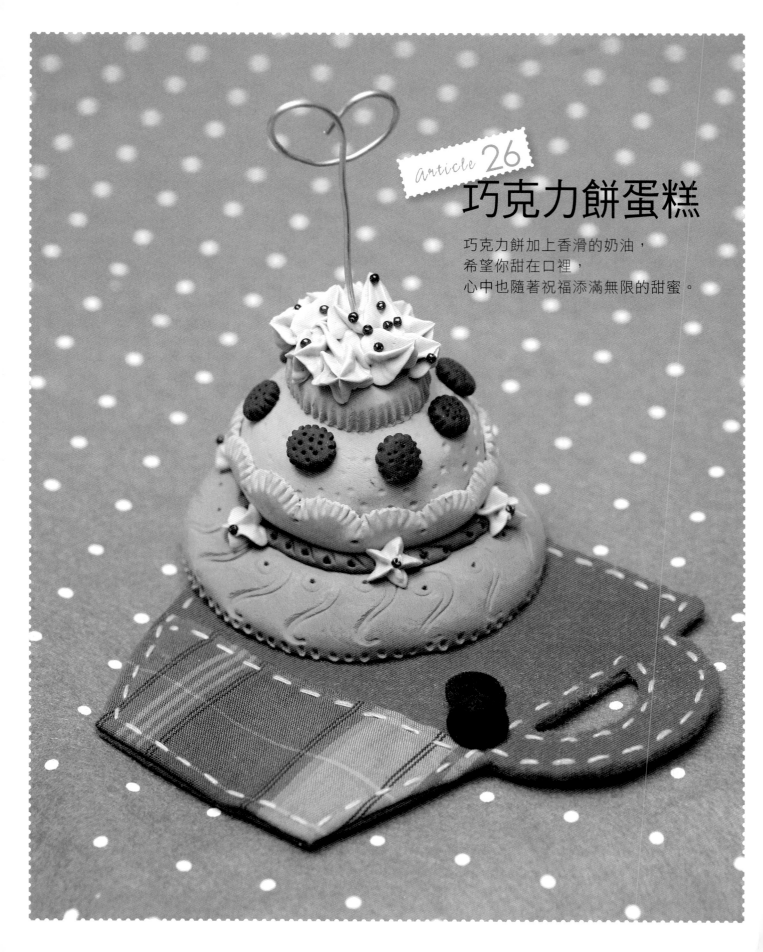

巧克力餅蛋糕

巧克力餅加上香滑的奶油，
希望你甜在口裡，
心中也隨著祝福添滿無限的甜蜜。

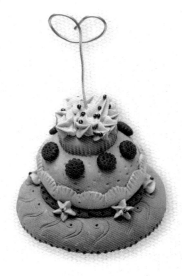

材料	樹脂土（白色）、日本超輕土（深棕色·淡橘色·粉棗紅色·黃褐色）、奶油土（淺棕色）、木板（直徑8cm）、鋁條、日本珠（棕色）、黏土專用膠
工具	黏土五支工具組、白棒、不沾土剪刀、牙籤、印模、圓滾棒、文件夾、斜口鉗、擠花嘴組、造花工具

❶ 調出深棕色土後，揉成圓型稍稍壓扁成直徑1.5cm的圓扁形。

❷ 利用造花工具在圓扁形邊緣壓紋。

❸ 表面戳洞，作出餅乾基本形，以相同方式製作數個巧克力小餅乾。

❹ 依照P.27步驟2至9分別作出直徑6·3cm的兩層淺橘色蛋糕後，黏上巧克力小餅乾。

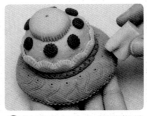

❺ 以粉棗紅土包覆蛋糕最下層後，將步驟4黏於上端，交接處黏上一圈黃褐色裝飾條；蛋糕基底壓紋裝飾。

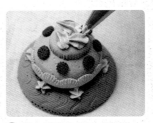

❻ 擠上淺棕色奶油土裝飾。

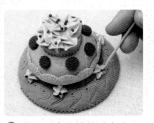

❼ 黏貼日本珠於奶油上方。

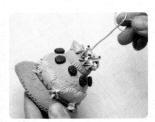

❽ 鋁條繞成心型留言夾，沾專用膠插入蛋糕頂端固定。

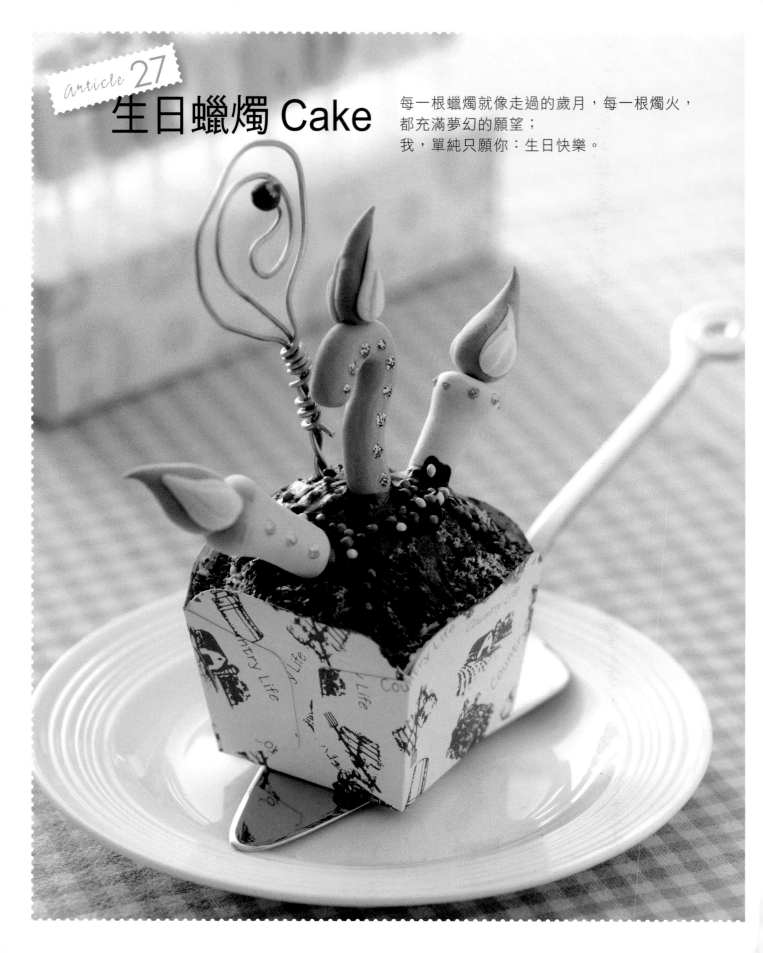

生日蠟燭 Cake

每一根蠟燭就像走過的歲月，每一根燭火，
都充滿夢幻的願望；
我，單純只願你：生日快樂。

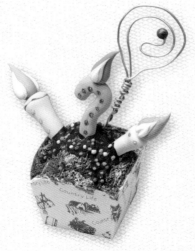

材料	樹脂土、日本超輕土（白色‧粉藍色‧粉紅色‧黃色‧翠綠色‧綠色‧桃紅色）、牙籤、五彩膠、蛋糕紙盒、鋁條、黏土專用膠、壓克力顏料
工具	白棒、不沾土剪刀、七本針、牙籤、圓嘴鉗

① 調出淡藍色黏土，揉成長水滴狀，上端稍稍壓扁呈蠟燭狀，牙籤沾膠插入。

② 粉紅黏土揉成水滴狀，稍稍壓扁後，再揉一黃色水滴，黏於粉紅水滴中央。最後黏上白色的小水滴，總共製作三層火苗。

③ 沾專用膠黏合其中一叢火苗，完成淡藍色蠟燭；以相同方式再作一個淡綠色蠟燭。

④ 粉紅黏土揉成長條，彎成問號狀後稍稍壓扁，牙籤沾膠插入頂端，並與粉紅火苗黏合。

⑤ 蛋糕紙盒放入填充物或是樹脂土增加重量，若為填充物，上方需蓋上一層樹脂土。

⑥ 揉合棕色土和白土，不需太均勻。

⑦ 於步驟5表面沾膠後，步驟6黏土稍稍壓為平面鋪上，以七本針挑出毛毛質感。

⑧ 亮棕色壓克力顏料淋於步驟7上方，成為巧克力醬。

⑨ 蠟燭底沾專用膠黏於步驟8上。

⑩ 問號蠟燭黏於中央。

⑪ 鋁條彎成留言夾狀後，以專用膠固定在蛋糕上。

⑫ 製作黏土小球，並撒於表面當作彩色糖，最後以五彩膠完成裝飾。

童趣冰淇淋蛋糕

一年長一歲,雖然外表越來越成熟,
內心卻是越來越年輕。

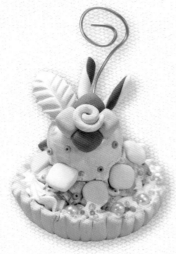

材料	日本超輕土（蛋黃色‧粉紅色‧淡黃色‧白色‧粉藍色‧黃棕色‧紅棕色‧粉綠色）、奶油土、各色串珠、珍珠、 號鋁條、黏土專用膠
工具	白棒、不沾土剪刀、牙籤、圓滾棒、文件夾、小鐵蓋（直徑5cm）、小橢圓盒（直徑2cm）、圓嘴鉗

① 蛋黃色土揉圓壓扁，置於小鐵蓋下，邊緣多餘部分往上摺，並以白棒壓紋，靜置待乾。

② 揉出大理石花紋色土後，放入小橢圓盒壓型取出，如圖。

③ 邊緣隨意拉成不規則形狀，完成兩個冰淇淋球。

④ 調出黃棕色、紅棕色土。

⑤ 將黃棕色土、紅棕色土先揉圓再稍稍壓扁成的小立方體（另再製作其他顏色備用）。

⑥ 四個小方塊邊緣沾專用膠黏合，成為一組方塊餅乾。

⑦ 將紅棕色、白色搓成長條狀。

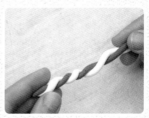

⑧ 重疊兩條繞成麻花狀。

⑨ 以手掌搓合，成為脆笛酥。

⑩ 依喜歡的長度修剪成兩條，待乾。

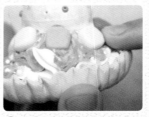

⑪ 將作好的兩個冰淇淋球重疊後放入步驟1，邊緣擠上奶油土，再疊上小方塊、串珠、珍珠。

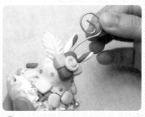

⑫ 製作葉片、粉紅色螺旋後，一同將其他配件黏上固定；鋁條留言夾沾專用膠插入蛋糕即完成。

萬聖南瓜 製作：楊雯婷

調皮不是故意，
淘氣不是惡作劇。
萬聖節……總該給大家一個驚喜！

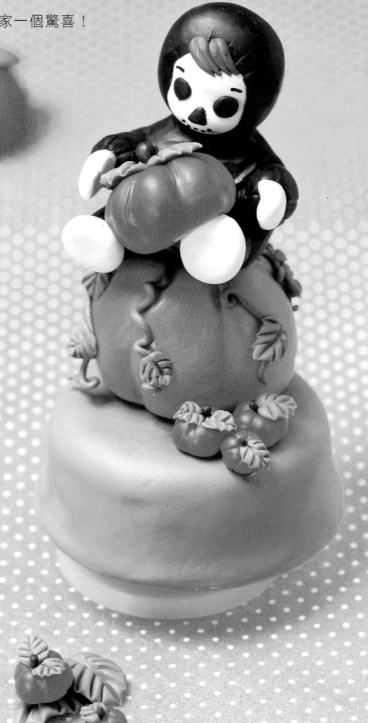

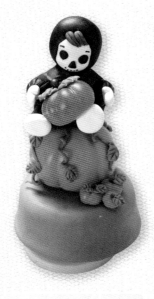

材料　樹脂土（白色‧黑色‧棕色‧橘色‧軍綠色‧墨綠色）、9×3cm的音樂鈴、黏土專用膠、保麗龍球（直徑6cm）、黑色凸凸筆

工具　白棒、彎刀、不沾土剪刀、圓滾棒、文件夾、牙籤

❶ 依照基本人形作法，作出各部位並包覆頭套、袖子、鞋子。

❷ 頭部黏上小水滴頭髮、眼睛、三角鼻子；製作水滴身體和雙腳，並包上黑色褲子，如圖。

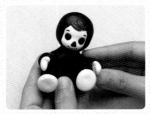

❸ 以黑色土包覆身體，黏合頭、四肢與身體。

❹ 橘色土揉圓，稍微壓扁上端，中央以白棒圓頭處壓凹，邊緣壓出凹紋並收順，以相同作法製作三個小南瓜。

❺ 橘色土擀平，包覆保麗龍球，依步驟4方法塑出大南瓜，大南瓜底沾膠黏於包覆軍綠色的音樂鈴上方。

❻ 墨綠色揉成水滴壓扁，畫出葉脈紋路。

❼ 葉子沾專用膠黏於小南瓜上方，同法製作一直徑3cm的中南瓜。

❽ 軍綠色揉成藤蔓黏於大南瓜上，稍彎曲藤蔓製造動態；葉子黏於藤蔓上。

❾ 小人偶黏於大南瓜上方。

❿ 中南瓜沾專用膠黏於人偶雙手之間。

⓫ 小南瓜黏於大南瓜側邊。

⓬ 以凸凸筆畫出眉毛、點出嘴巴。

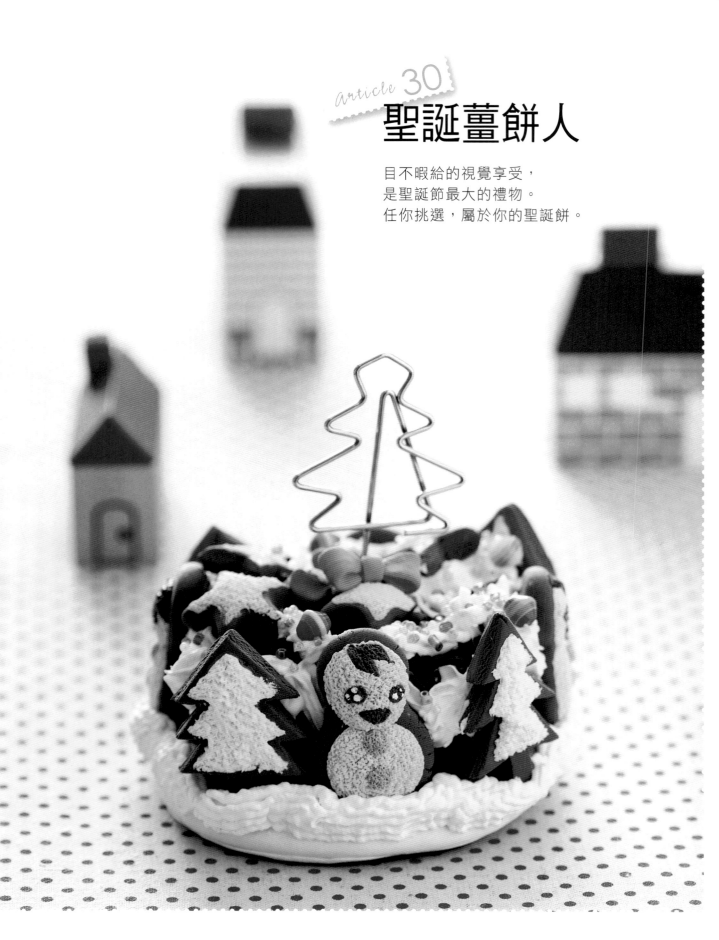

聖誕薑餅人

目不暇給的視覺享受，
是聖誕節最大的禮物。
任你挑選，屬於你的聖誕餅。

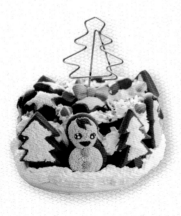

材料　日本超輕土（白色・橘色・棕色・紅棕色・黃色・淡橘色・綠色・粉紅色）、奶油土（白色）、圓木板（直徑10cm）、留言夾、串珠、黏土專用膠

工具　擠花嘴組、白棒、不沾土剪刀、七本針、彎刀、牙籤、圓滾棒、文件夾

① 將圓棕色土搓圓後輕壓，使之成為直徑5cm，厚度約0.7cm的圓扁狀。

② 以不沾土剪刀剪成聖誕樹形狀。

③ 白色土輕壓至厚度約0.2cm後，修剪為小於棕色聖誕樹的形狀。

④ 黏合白色與棕色聖誕樹，以七本針挑出毛毛質感。

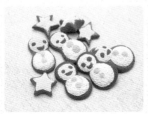

⑤ 依照步驟1至步驟4，作出小雪人、星星等造型備用。

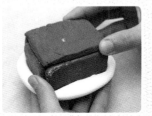

⑥ 以白色土包覆木板表面，棕色桿成厚度0.8cm，以彎刀切成寬2×5cm的長方形四片、7×7cm正方一片後，組合於已包覆白土的板子上，成為四方體。

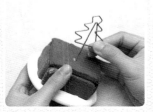

⑦ 留言夾沾專用膠插入步驟6中央固定。

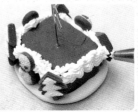

⑧ 四方體表面擠上奶油土，放上各種裝飾物固定，蛋糕上端撒些彩色小串珠即完成。

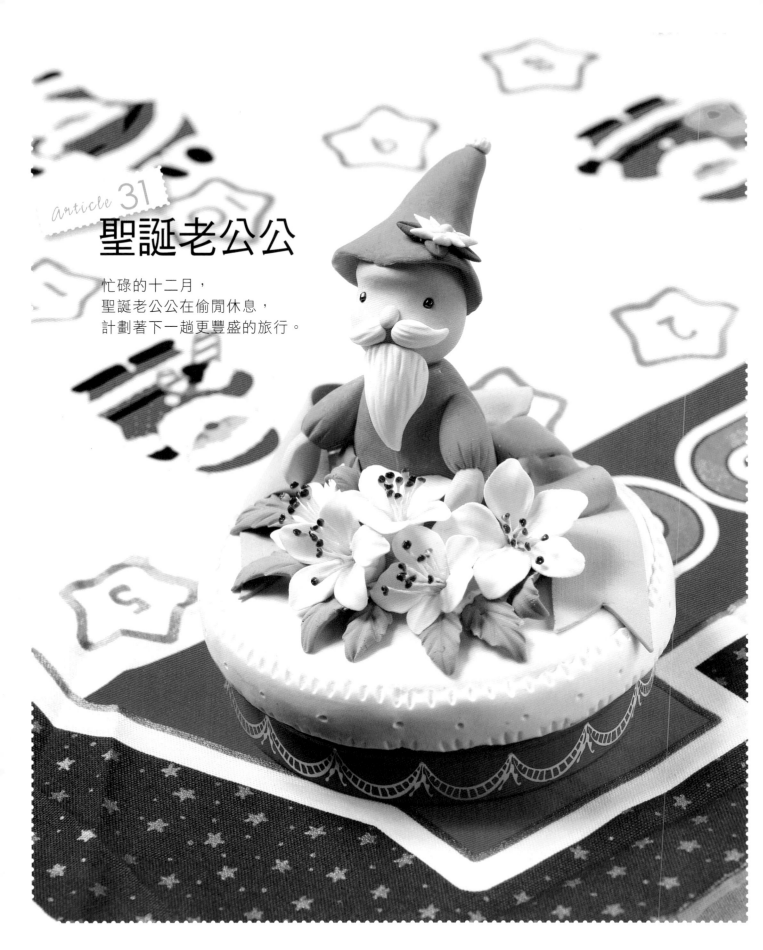

聖誕老公公

忙碌的十二月,
聖誕老公公在偷閒休息,
計劃著下一趟更豐盛的旅行。

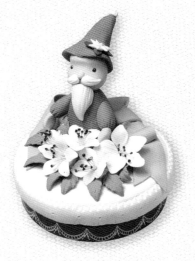

材料　日本超輕土（白色・桃紅色・膚色・淡綠色・綠色）、鐵盒（直徑12cm）、花蕊、黏土專用膠

工具　白棒、造花工具組、不沾土剪刀、一般剪刀、壓髮器、牙籤、圓滾棒、文件夾

❶ 擀平白色土，鐵盒蓋表面沾膠後，包覆於蓋上，修掉多餘的土並收邊，邊緣壓紋裝飾。

❷ 依照基本人形製作，作出聖誕老公公的臉及手。

❸ 調出桃紅色土後，揉成胖水滴上下端稍稍壓扁成身體；另作兩個胖水滴袖子尖端壓洞，沾膠後放入手，袖口以工具輕壓出縐褶。另一隻手作法相同。步驟3袖子側沾膠，黏合於身體兩側，整個身體黏於步驟1上方。

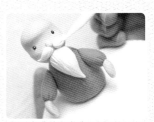

❹ 製作水滴形鬍鬚，並於表面畫出紋路，黏在臉上；臉與身體一併黏合。

❺ 桃紅色揉成長胖水滴，以白棒鑽入圓頭端並擀開，邊緣輕壓成帽沿形狀。

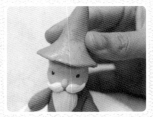

❻ 帽子內沾專用膠黏於頭頂。

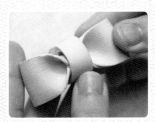

❼ 依照P.21基本蝴蝶形以壓髮器壓出扁平長條，作出9cm寬的淡綠色蝴蝶結。

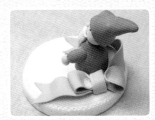

❽ 蝴蝶結黏於聖誕公公身後，並調整蝴蝶結動態。

❾ 白色土揉成胖水滴，從尖端剪為五等分（深度約2/3）。

❿ 以造花工具在每一瓣輕壓桿出花瓣形狀，中央插入花蕊，作成數朵。另以綠色土作出數片葉脈葉子。

⓫ 花沾專用膠黏在底座上即完成。

article 32

聖誕女孩

我是聖誕老婆婆的實習生，
我帶著最愛的糖果，
在冷冷的冬天，送上甜甜的祝福。

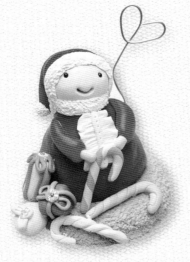

材料　樹脂土（白色・膚色・紅色・草綠色・橘色・淡藍色・淡綠色・粉紅色・淡橘色・淡紫色・淡黃色）、圓木板（直徑12cm）、鋁條、串珠、黏土專用膠

工具　白棒、七本針、不沾土剪刀、一般剪刀、圓滾棒、文件夾、牙籤

1 揉出6×9cm紅色胖水滴的身體、直徑4.5cm圓形頭部，黏合後以白棒畫出嘴型並黏上黑色串珠當眼睛。

2 以白棒自紅色水滴的圓頭端穿入至約1/3處，桿薄邊緣使其呈喇叭狀，當作帽子。

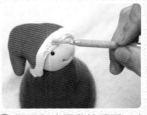

3 帽子內沾膠黏於頭頂，白色黏土搓成長條，黏於帽子與頭交界處，並以七本針挑出毛毛質感。

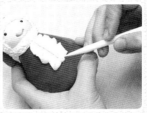

4 白土稍稍壓薄長條後，抓縐褶黏於胸前，再揉長條黏於中央，並壓紋裝飾。

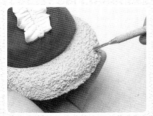

5 草綠色土包覆於木板基底後（參考P.15），步驟4底沾膠黏上，其餘綠色部分，以七本針挑草地毛毛質感。

6 作出紅色長水滴，圓頭處挖洞，黏入小水滴狀的手，以相同方式作出另一隻手，黏於身體兩側。

7 以紅・綠・橘・黃・藍・紫等不同顏色搓成長條，兩兩纏繞成麻花狀，最後彎成聖誕麻花棒，待乾備用。

8 以紅・黃・藍等顏色捏出禮物，分別捏成圓柱、扁圓柱、方形等形狀。

9 禮物各自黏上裝飾。

10 麻花棒沾膠黏於草皮側邊。

11 禮物也分別沾膠黏上。

12 鋁條繞成留言夾後，尾端沾膠插入黏合即完成。

趣·手藝 **26**

So Yummy! 甜在心黏土蛋糕

揉一揉、捏一捏，我也是甜心糕點大師！（暢銷新裝版）

作　　者／幸福豆手創館（胡瑞娟Regin）
製　　作／胡瑞娟·陳玟潔·莊文潔·賴麗君·楊雯婷
發 行 人／詹慶和
總 編 輯／蔡麗玲
執行編輯／陳姿伶
編　　輯／林昱彤·蔡毓玲·劉蕙寧·詹凱雲·黃璟安
封面設計／陳麗娜
美術編輯／周盈汝·李盈儀
攝　　影／林世澤·賴光煜
出 版 者／Elegant-Boutique新手作
發 行 者／悅智文化事業有限公司
郵政劃撥帳號／19452608
戶　　名／悅智文化事業有限公司
地　　址／新北市板橋區板新路206號3樓
電　　話／(02)8952-4078
傳　　真／(02)8952-4084
網　　址／www.elegantbooks.com.tw
電子郵件／elegant.books@msa.hinet.net

2014年2月初版一刷　定價 280元

經銷／高見文化行銷股份有限公司
地址／新北市樹林區佳園路二段70-1號
電話／0800-055-365　　傳真／(02)2668-6220
星馬地區總代理：諾文文化事業私人有限公司
新加坡／Novum Organum Publishing House (Pte) Ltd.
20 Old Toh Tuck Road, Singapore 597655.
TEL：65-6462-6141　　FAX：65-6469-4043
馬來西亞／Novum Organum Publishing House (M) Sdn. Bhd.
No. 8,　Jalan 7/118B,　Desa Tun Razak, 56000 Kuala Lumpur, Malaysia
TEL：603-9179-6333　　FAX：603-9179-6060

版權所有·翻印必究

（未經同意，不得將本著作物之任何內容以任何形式使用刊載）
本書如有破損缺頁，請寄回本公司更換

國家圖書館出版品預行編目(CIP)資料

So yummy!甜在心黏土蛋糕：揉一揉、捏一捏,我也
是甜心糕點大師! / 胡瑞娟著. -- 初版. -- 新北市：
新手作出版：悅智文化發行, 2014.02
　　面；　公分. -- (趣.手藝；26)
ISBN 978-986-5905-48-4(平裝)

1.泥工遊玩　2.黏土
999.6　　　　　　　　　　　　　　103000343

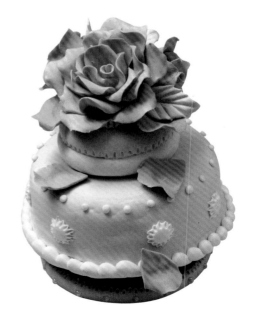

揉一揉、捏一捏，
我也是甜心糕點大師！

揉一揉、捏一捏、
我也是甜心糕點大師！

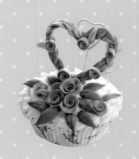

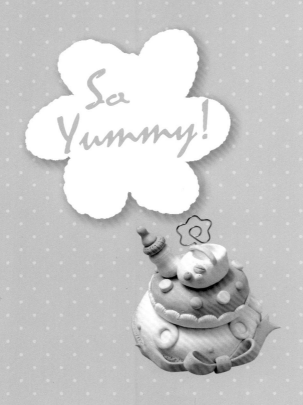

So
Yummy!